國名畫家全集

齊白石

編著・徐改

藝術家出版社

前 言

　　畫者，本於天地之靈氣，結於人心之妙想。畫家立於天地之間，萬象在旁，神思融趣，忽然劃然，振筆直遂，以追其所見所聞所感；絕叫一聲，縱橫萬狀，以成精品。吾國繪畫淵源有自，自晉顧愷之，千數百年來，流派林立，代不乏賢；洎乎南北，哲匠間出，風格迥異，自成風範；浩浩長江，巍巍崑崙，不足以道其高遠。後人欲知其詳窺其妙，亦難矣。

　　予生不能為畫，而縱觀古今名家之作，與其一時不得不然之變，始知法後能知無法。前輩有言，此道中盡可寄興，其然歟？展讀歷代名蹟，更覺其法如鏡花水月，宛然有之，不可把捉；而其無法，如長天清水，茫宕無際。

　　此一全集系列襄集古今，選歷代名家之尤者，道其生平事蹟、畫論理念、技法特色、前傳後承，使覽者窺一斑而見全豹，知一畫師而曉一代之畫，讀數十名畫家之集，而知吾國數千年繪畫文明之概況。

　　蓋因年代久遠，戰亂頻仍，名畫流失損壞者不可勝記。因有名家而畫不存者，有畫雖存而寥寥幾稀者，有畫家雖名，而其生平行藏不見於記載者，是故圖文存世不多，介紹不可周全，乃使數人一集，聊勝於無也。

　　昔歐陽詢編《藝文類聚》有云：「欲使家富隋珠，人懷錦玉，以為前輩綴集，各抒其意。」此集之意也。

<div style="text-align: right">王亞民</div>

齊白石

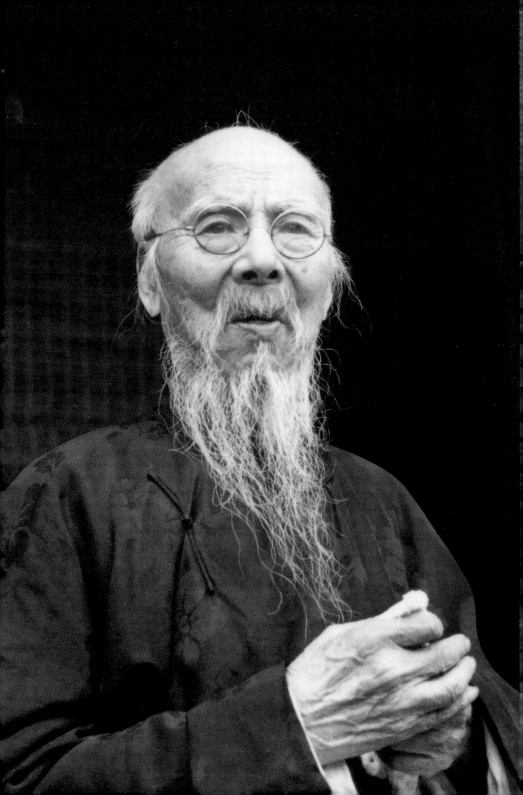

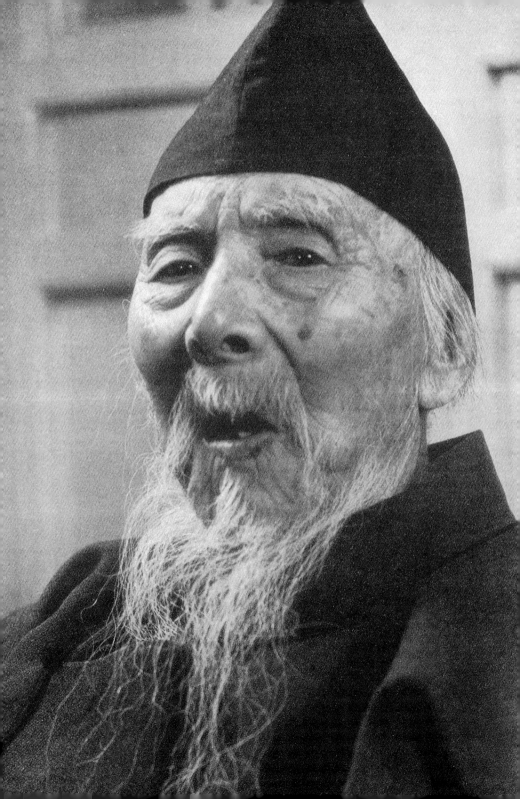

目 錄

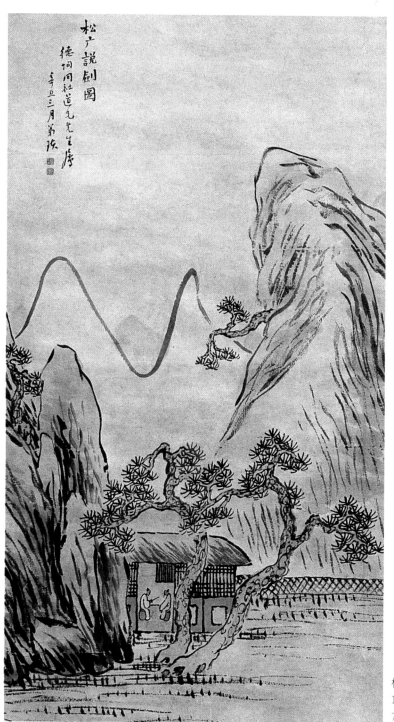

松廣說劍圖
1901年
79×40cm

一 生平與藝術歷程

湖南省湘潭城南，距白石鋪不遠的地方有一塊群山環抱方圓七八畝的水塘，相傳古時曾有隕石落入，因名星斗塘。塘邊茅屋住著一戶姓齊的人家。西元一八六四年元旦，這家的長子呱呱落地，祖父給他起名純芝，取號渭清、蘭亭。這便是後來的藝術大師——齊白石。

齊白石

童年 (1864～1874)

齊純芝的先祖於明朝永樂年間從江蘇省碭山縣遷徙至湖南湘潭，世代務農為業。祖父齊萬秉，號宋交，性情剛直，不畏強暴；祖母馬氏，溫順、賢惠，能耐勞苦。父親齊貰政，號以德，是個膽小怕事的老實人；母親周氏則剛強能幹，是料理家務的好手。他們家只有一畝水田，靠打零工才能維持極其清貧的生活。

齊純芝幼時多病，當時鄉村中缺醫少藥，祖母和母親就虔誠地燒香拜佛，到處求取「仙方」，或在廟裡給菩薩磕頭，磕至額頭紅腫才算盡了心願。鄉間巫師說小純芝的病不能吃葷腥，於是餵奶的母親便忌了口。窮人家逢年才能吃些魚肉打牙祭，母親為了阿芝一點兒也不沾，如同吃齋，過年也不例外。到兩三歲時，齊純芝的身體才逐漸強壯起來。農忙季節，祖母總是頭戴大草帽背著他下地幹

活。

　　齊純芝長到四歲，個子雖然不大，但聰明懂事，這改變了家人希望他當個「好掌作」——農活能手的想法，隱約覺得這孩子將來能有大出息。尤其是六十多歲的祖父，對長孫的期望更是殷切。冬季天寒，祖父用脫了毛的老羊皮襖把孫子裹在懷裡，坐在灶邊，就著松火光用爐鉗子在柴草灰上畫個「芝」字，教小阿芝識字。每隔兩三天教一個字。《白石老人自傳》中說：「我小時候，資質還不算太笨，祖父教的字，認一個，識一個，識了以後，也不曾忘記。」成名以後的齊白石，曾畫〈秋霜畫荻圖〉感念祖父的教誨。畫中題詩道：「我亦兒時憐愛來，題詩述德愧無才。風雪辜負先人意，柴火爐鉗夜畫灰。」

　　純芝八歲時，祖父能認識的二、三百字都教完了，家人開始商量該送他去上學了。可是，家裡實在太窮，沒有錢讓孩子去唸書。為此，祖父常唉聲嘆氣。母親周氏看公爹為難，便說：「把我存在後山銀匠家的四斗穀取回，賣了給阿芝買書本紙硯吧！」原來，母親最能勤儉持家，她每次做飯燒稻草秸時，總是將沒有打乾淨的穀粒用搗衣棰棰下，存起來，天長日久竟也有數斗。除了換些油鹽醬

白石狀略

醋外，她想給自己打一副銀簪，將四斗穀寄存在銀匠家。為了讓阿芝去讀書，她毅然放棄了換銀簪的計畫。村塾先生是純芝的外祖父周雨若，可以不收外孫的學費，用穀換來的錢買些紙筆、書本之類的學習用具，阿芝便可以上學讀書了。

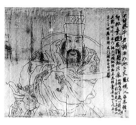

影勾人物畫稿
齊白石早年

　　學堂設在白石鋪北面山坳上的王爺殿，緊靠著一座楓林亭。同治九年(1870年)，過了農曆正月十五，祖父送阿芝來上學了。先拜孔夫子牌位，然後磕頭拜老師。唸的第一本書是《四言雜字》，「發蒙」便這樣開始了。從此祖父每天都早送晚接。三里路不算遠，但趕上雨天，黃土路泥濘難行，祖父總是一手撐著傘，一手提著飯籮帶阿芝上學，可謂費盡了心力。對此，齊白石到老銘記在心。六十歲時曾寫〈過星塘老屋題壁詩〉：「白茅蓋瓦求屋漏，遍嶺栽松不總空。難忘兒時讀書路，黃泥三里到家中。」

　　純芝有祖父畫荻教識字的基礎，加之記憶力極好，不到一個月，便以驚人的速度唸會了一本《四言雜字》和一本《增廣昔時賢文》。花朝節(農曆二月十二日)那天，老師開始教用毛筆寫字。阿芝拿出祖父鄭重交給他的一塊斷墨和一方石硯，研好墨，用薄竹紙蒙著老師寫的字，一筆一筆地描著，心裡興奮極了。從此，他便與筆墨結下了不解之緣。

　　課餘的最大興趣就是畫畫。齊白石後來回憶他畫的第一張畫是臨摹的民間年畫雷公像。湖南鄉間風俗，婦女生小孩要在門上掛雷公像。據說這種神像是鄉里畫匠用朱筆在黃裱紙上畫的，筆意很粗糙。這一年鄰居大嬸生小孩子，照例掛上雷公像。阿芝看這怪模怪樣的雷公，十分有趣，便想畫下來。畫了半天，總是不像，於是就蹬著木凳，像描紅一樣用薄竹紙蒙著勾摹下來。畫好一看，竟與

原畫一模一樣。從此對畫畫產生了莫大的興趣，一發而不可收。先是畫一個常在星斗塘釣魚的老頭，反復畫了很多次，別人都說畫得像。後來，凡是見過的東西都想畫，尤其是馬、牛、羊、雞、鴨、魚、蝦、青蛙、蝴蝶、蜻蜓等，畫得最多。沒有紙就撕描紅習字本的紙。小同學們見他畫得好，紛紛來求畫。有時寫生，有時憑記憶默畫，越畫越帶勁，幾乎不能罷手。描紅本越撕越少，剛換一本，不幾天就又撕完了。老師發現他用寫字本的紙畫畫，便屢次呵斥他不該浪費描紅本，甚至要用戒尺打他的手心。阿芝心裡也明白，家裡供他讀書，買紙本很不容易，就不再撕本。想畫畫便到處去找用過的舊賬本翻面用，或把包過東西的舊紙展平，剪裁整齊，用來畫畫。直到齊白石成了聞名世界的大畫家，仍然保留著珍惜舊包皮紙的習慣。凡包過東西的舊紙，只要有些綿性，就隨手展平，以備練筆用。七十歲時，在一幅〈三省圖〉上題句：「不棄家鄉包物紙也。」

　　秋天，到學堂該放假的時候，聰明好學的齊純芝讀完了《三字經》、《千家詩》和小半部《論語》。《白石老人自傳》云：「尤其是《千家詩》，因為讀著順口，就津津有味地咀嚼起來，有幾首我認為最好的詩，更是常在嘴裡哼著，簡直的成了個小詩迷了。」可惜，那年收成不好，家中又先後添了兩個弟弟，使本來就十分清貧的家庭如雪上加霜。九歲的齊純芝，只好忍痛告別學堂，開始幫著家裡做事。

　　輟學後的阿芝，先是大病一場，身體逐漸復原後便學著掃地、挑水、種菜、照顧弟弟等家務活。有空閒便到門前星斗塘釣魚、釣蝦，以補家中糧食不足。祖母相信算命先生說阿芝命中應避水的話，便不叫他去水邊，令其上山

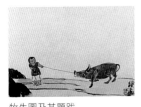

牧牛圖及其題跋
1952年

砍柴。為防山野「邪神惡鬼」，祖母又在廟中求得一小銅鈴和寫著「南無阿彌陀佛」的銅牌，掛在阿芝的脖子上，不管走到哪裡都叮噹作響。每天阿芝上山砍柴，祖母總是倚門翹首以待。當遠處傳來叮叮噹噹的鈴聲，便知是孫子安然而歸，這才欣然轉身，進屋準備晚飯。長大成人後的齊白石，還一直將這銅鈴、銅牌掛在身上，可惜在一九一七年的匪亂中遺失。為了紀念祖母的養育之恩，定居北京後的齊白石，又請人照原樣打製了一副，直至晚年仍佩帶不輟，並滿懷深情地寫過「祖母聞鈴心始歡」的詩句，還刻過一方「佩鈴人」印章。

上山砍柴非易事，開始時，身單力薄的阿芝砍的柴只夠家裡燒火做飯；經過鍛鍊和努力，打的柴除做飯外還有盈餘，挑到集市上賣了可換回一些米。小小年紀便成了家裡的重要勞動力。

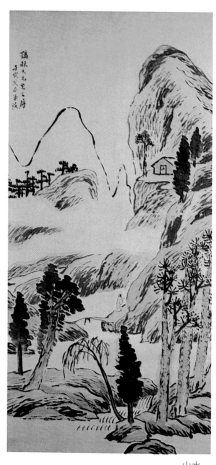

山水
1902年

一八七三年，家裡與他人合買了一頭牛，牧牛的任務就交給了十歲的阿芝。他每天帶著大弟弟趕牛上山，邊砍柴邊牧牛，還抽時間讀書。《齊璜生平略自述》云：「牛放於楓林亭外，仍就外祖父點《論語》下卷，坐學間讀之，如手欲拾薪將書掛牛角，歸則寫字。一日祖母正色曰：『汝只管讀書寫字，生來時走錯了人家。諺云：三日風，四日雨，哪見文章鍋裡煮？明朝無米，吾孫奈何？』」後來，齊白石有詩云：「牛角掛書牛背睡，八哥不欲喚儂醒。」還刻有「吾幼掛書牛角」的印章，指的就是這段邊放牛邊讀書的童年往事。

木匠生涯(1875～1888)

　　純芝十一歲那年(1874年)，祖父去世。辦完喪事，家裡的生活更是難以維繼。到第二年春夏之交，無米為炊，以至灶內生蛙。十四歲，父親教其做田間事。《白石老人自傳》云：「他就教我扶犁，我學了幾天，顧了犁，卻顧不了牛，顧著牛，又顧不著犁了，來回的折磨，弄得滿身是汗，也沒有把犁扶好。父親又叫我跟著他下田，插秧耘稻，整天的彎著腰，在水田裡泡，比扶犁更難受。」家裡人看純芝身體單薄，力氣小，不適於做農活，便叫他拜本家叔祖齊仙佑木匠為師，學做房樑、房檁、犁耙、門窗等粗木作。因純芝扛不動大檁子而被師傅送回家。後又拜遠房本家齊長齡為師，仍學粗木作。一次跟師傅出門做工，踫到了三個做小器作的雕花木匠。師傅告訴純芝，小器作這種手藝，不是聰明人一輩子也學不會，做大器作的人不能與他們平起平坐。純芝聽了，很不服氣，心想：「他們能學，難道我就學不成！」決心去學小器作。

　　純芝十五歲那年(1878年)，始拜雕花木匠周之美為師，學小器作。《白石老人自傳》云：「他(指周之美)用平刀法，雕刻人物，尤其是他的絕技。我跟著他學，他肯耐心地教……我很佩服他的本領，又喜歡這門手藝，學得很有興味。」三年後，齊純芝不僅熟練地掌握了平刀法，而且還琢磨著改進了圓刀法。十九歲出師，並與由父母作主十二歲時便「娶」回家的「童養媳」陳春君「圓房」，結為

正式夫妻。

出師後的齊純芝，仍跟著師傅在方圓百里的鄉間作活。湘潭風俗，凡婚嫁，男女雙方都要做雕花床、廚等木器家具，所以齊純芝的活計不斷，並逐漸有了些名聲。鄉裡人稱他爲「芝木匠」或「芝師傅」。純芝不願按老一套樣子雕來雕去，時常琢磨著換些新花樣。

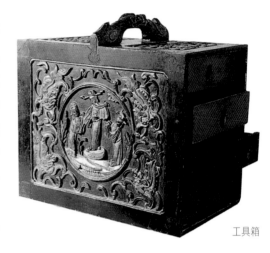

工具箱

《自傳》云：「在花籃上面加些葡萄、石榴、桃、李、梅、杏等果子，或牡丹、芍藥、梅、蘭、竹、菊等花木。人物從繡像小說的插圖裡勾摹出來，都是些歷史故事。還搬用我平日常畫的飛禽走獸、草木魚蟲，加些布景，構成圖稿。我運用腦子裡所想得到的，造出許多新的花樣，雕成之後，果然人都誇獎說好。我高興極了，益發的大膽創造起來。」

雕花床一號床楣（局部）

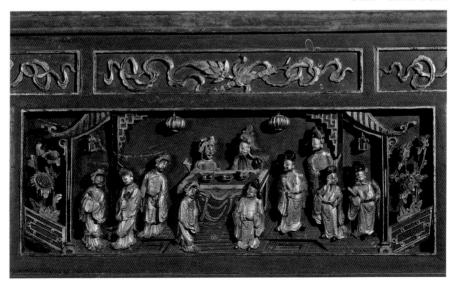

可想而知，從十九歲到完全放下斧、鑿的廿七歲，這八年間，齊純芝一定做了不少件雕花作品。可惜，幾經戰亂，大部分已毀失。五十年代以後，博物館研究者和收藏者們才徵集尋找到了數件被稱為齊白石的雕花作品。但它們不可能像繪畫作品那樣留下款識，所以仍然有待於辨別真偽。現存較為可靠的作品，有藏於湘潭齊白石紀念館的工具箱、一號雕床和三號雕床、雕花盆架以及現藏湖南省博物館的雕花屏風等。

雕花掙的錢，雖能貼補家用，但畢竟數目有限；何況這期間，家中又增添了四弟、五弟和長女菊如，生活仍很艱難。心靈手巧的齊純芝便用晚上時間做些小巧玲瓏的東西，諸如用磨光的牛角，做成有活動開關蓋子的煙盒子等，拿到白石鋪雜貨店去寄賣，每個能得到一斗多米的錢。這種作品尚沒有見到，不過可以從後來給胡沁園師的〈石雕小屏風〉和〈荷葉形楚石硯〉中略見其匠意。

總之，數十年的木匠生涯，是齊白石藝術歷程中不可忽視的一部分。雕花刻木，不僅使他熟悉了民間的傳統題材、形式與精神，而且鍛鍊了構思、構圖、造型等能力和對材質、體積、空間、情調等把握和處理的能力。還由於長期操刀刻木，造就了他深厚的腕力、臂力和手指的靈活性，這對於他後來的篆刻，乃至繪畫中拙重的用筆風格，都產生了某種影響。

在做雕花木匠期間，齊純芝對繪畫的興趣並未消減，大部分工餘時間，還是不斷寫字、畫畫。「朝為木工，暮歸，以松油柴火為燈，習畫，凡十餘年。」[1]學畫的主要參照是《芥子園畫譜》。大約在一八八二年，齊純芝在一主

註1.胡適、黎錦熙、鄧廣銘：《齊白石年譜》，第5頁。

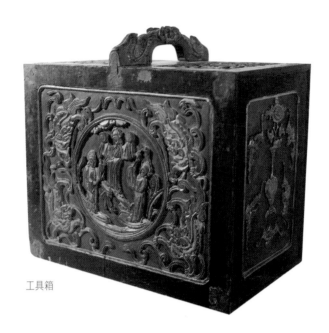

工具箱

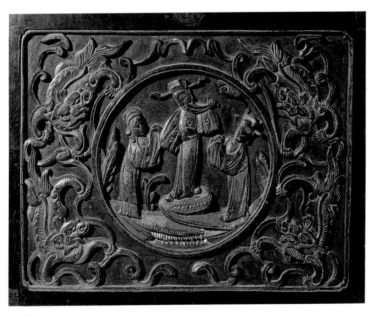

工具箱（浮雕之一）

雕花床一號床楣（局部）

顧家得見一部乾隆年間刻印的五彩版《芥子園畫譜》，遂借回用薄竹紙逐幅勾影下來，經半年時間方得完成。後裝訂成十六本，並翻來覆去地臨摹數遍。漸漸地，鄉人知他能畫，開始請他畫些玉皇、財神、灶神等神像功對，其形象和式樣大抵出自《芥子園畫譜》。龍龔①在《齊白石略傳》中記述：「在晚年的回憶裡，他記得一些神像功對舊事。曾經替上寶山齊三道士畫過一堂寫意功對，風伯、雨師、雷公、電母、牛頭、馬面，加上玉皇大帝、四海龍王、騎牛老子，一共十二幅。此外還畫過三隻眼的王元帥，全身鎧甲腳踏火輪的殷元帥。替化成庵佛像前畫的圍屏，題材是紫竹觀音現身，用功最多，因為那是母親許的願。神像功對必須塑造臉型，《芥子園畫譜》解決不了這個問題。觀察和思考生長智慧。下筆之前，他常常借用面孔長得怪一些的熟人『救駕』，少年同學賓秋成道士就被他當作模特兒，上過好幾回相。」迄今尚未發現有確鑿證據的齊白石這類作品，想早已散失殆盡。

大約在一八八八年，經朋友齊鐵珊介紹，齊純芝拜紙扎匠出身的湘潭畫家蕭傳鑫(號薌荄)為師學畫肖像畫。蕭不

註1.龍龔：即胡文效，齊白石恩師胡沁園之孫，1950年供職於遼寧省博物館。所著《齊白石略傳》，人民美術出版社，1959。

山水
選臨《芥子園畫譜》
（之六）
約1890年～1900年
26.5×16.3cm

僅把拿手的本領教給他，還介紹自己的朋友肖像畫家文少
可將其得意手法盡傳於齊純芝。這爲他後來做民間畫匠、
以畫像爲生打下了基礎。再後來，蕭薌陔又教會了他裝裱
新畫和揭裱舊畫的手藝。

　　一八八八年冬，齊純芝到賴家壟去做雕花活兒，晚上
照例畫些花鳥習畫，被賴家人看見，紛紛來求畫花鳥做鞋
頭花樣和帳檐。並說，請壽三爺畫個帳檐要等一年半載，
何不請芝師傅畫。他們所說的這位壽三爺，便是後來改變
齊純芝生活道路的恩師——胡沁園。

黛玉葬花
選臨《芥子園畫譜》
（之五）
約1890年～1900年
26.5×16.3cm

學作詩、畫、篆刻(1889～1901)

　　一八八九年春節過後，齊純芝繼續到賴家壟做雕花活，得見胡沁園。胡沁園(1847～1914)，名自倬，字漢槎，號沁園，乃湘潭韶塘一帶風雅之士。能詩，擅工筆花鳥，長於漢隸，富收藏，廣交往，性情慷慨，雅好助人。胡看純芝的畫，認為很可造就，勸其讀書學畫。完工後，齊純芝如約到韶塘胡家，正式拜胡沁園為師學畫；又拜當時在胡家教書的陳作塤(號少蕃)為師讀書學詩。兩位老師給純芝取名「璜」，號「瀕生」；又因為星斗塘與白石鋪相近，又取了個別號叫「白石山人」。從此齊璜便住在胡家。

　　陳少蕃先令齊璜讀《唐詩三百首》。由於有小時讀《千家詩》的基礎，讀起來像見了老朋友，很有興味。兩個月就能一字不漏地背下來。接著又讀《孟子》、唐宋八大家古文等。《齊璜平生略自述》說他當時只「能寫算，猶不能與人通書簡。客南泉，黎雨民①贈筆紙十匣與予隔壁通函，余不得已，每強答，如是數月，能老實成文。」與此同時，跟胡沁園學工筆花鳥。胡拿出家藏的名人字畫令其觀摩，又介紹他去跟一位叫譚荔生的地方畫家學畫山水，他還經常參加沁園師召集的一方文人雅士的詩會。白石第一次作詩就以「莫羨牡丹稱富貴，卻輸梨橘有餘甘」

註1.黎雨民(1873～1938)：別名澤潤、丹、字雨民，一字蕭山。湘潭皋山黎家後人，曾任青海省政府秘書長，南京政府監察委員。其母與胡沁園婶妹。年輕時為齊白石好友。

甑屋

之句，獲得眾人贊賞。後來齊白石有詩云：「村書無角宿緣遲，廿七年華始有師。燈盞無油何害事，自燒松火讀唐詩。」指的就是這時期他與王訓①在松火下談論唐詩的往事。從此齊白石走入了地方文化人的圈子，這為他後來的成功奠定了重要的基礎。

在胡家學畫、學詩文的同時，齊白石還要掙錢養家。胡沁園勸其扔掉斧斤「賣畫養家」。當時，人像攝影還很不普遍，在湖南鄉下，有錢人常請畫師畫肖像，或為死者畫遺容。所以畫肖像這門手藝很為時人所重，酬金也比雕花木工多。齊白石原有從蕭薌陔、文少可學的畫肖像手藝，又有胡沁園作介紹，來請他畫像的人很多，於是他便告別木匠生涯，在杏子塢、韶塘一帶靠賣畫為生了。大約卅歲以後，靠畫像掙的錢能使家人得以溫飽，齊白石不無欣慰地寫「甑屋」橫幅懸於室。

從卅歲到四十歲的十年間，齊白石與之交往最多的是胡、黎兩家。一八九四年，齊白石到長塘黎家畫遺像，得識一方雅士黎松安和以胡黎兩姓親友為主的一批鄉村文化人，這對齊白石的情趣乃至生活道路都產生了重要影響。

註1.王訓（約1867～1937）：字仲言，號退園，與白石同鄉，乃當地名儒，熟讀經史，尤長詩文，後與齊白石成兒女親家。

借山館

先是與王仲言、羅眞吾、羅醒吾、陳伏根、譚子荃、胡立三等組織龍山詩社，齊白石最年長，被推爲社長。時人稱他們爲「龍山七子」。又參與黎松安組織的羅山詩社。兩社成員時常集在一起談詩論文兼及書畫篆刻。一九一三年齊白石在寫給黎松安的信中，曾深情地回憶這段經歷：「座必爲十日飲，或造花箋，或摹金石，興之所至則作畫數十幅。日將夕，與二、三子遊於彬溪之上，仰觀羅山蒼翠，幽鳥歸巢，俯瞰溪水澄清，見螆蚨橫行自若。少焉，月出於竹塢之外，歸誦芬樓(黎松安家書樓)促坐清談。璜不工於詩，頗能道詩中三昧。有時公弄笛，璜亦姑妄和之，月已西斜，尚不欲眠。當時，人竊笑其狂怪，璜不以爲意焉。」又說：「璜恨不讀書，以友兼師事公。恆聞近朱者赤，近墨者黑；又聞聖人云：『朝聞道，夕死可矣。』竊以爲物各有儔，得以有道君子遊，安知其不造君子之域？故嘗以得從公友爲幸焉。」

一八九七年，卅四歲的齊白石在湘潭城裡又結識了對他後來的藝術生涯有過極大幫助的郭葆生和夏午詒。一八九九年，經朋友張仲颺介紹，入一代名儒王闓運的門牆。王闓運(1832～1916)，字壬秋，號湘綺，湖南湘潭人。清咸豐舉人。民國後曾任國史館館長。王乃晚清著名文人，弟

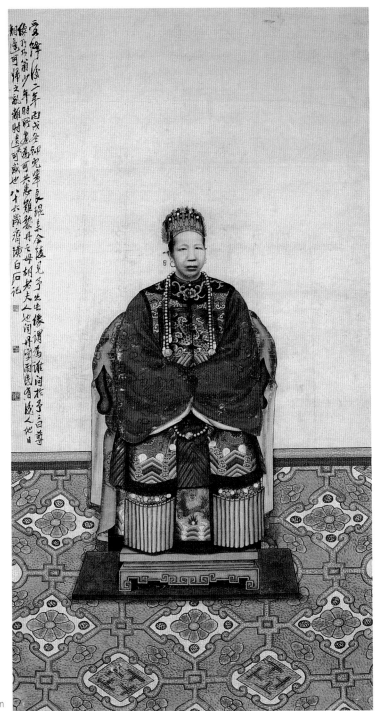

黎夫人像
約1895年
129×69cm

子遍天下。雖然他對木匠出身的齊白石沒有多少具體指教，齊白石也從不以門生的身份刻意招搖，但這畢竟擴大了齊白石的社交圈，對他後來的遠遊定居北京等，都產生了深刻的影響。

一九○○年，齊白石為一江西鹽商畫六尺中堂〈南岳圖〉十二幅，得白銀三百二十兩。是時，齊白石已有兩男兩女，星塘老屋日見窄狹，便用這筆酬金承典了距星斗塘五里遠、蓮花寨下的梅公祠堂的房屋。初春二月，攜春君及子女遷入梅公祠。從屋後蓮花峰到餘霞嶺遍地梅花，遂名其居室為「百梅書屋」。又在祠堂內擇空地自蓋一間書房，取名「借山吟館」。《白石老人自傳》云：「房前屋後，種了幾株芭蕉，到了夏天綠蔭鋪階，涼生几榻，尤其是秋風夜雨，瀟瀟簌簌，助人詩思，我有句云：『蓮花山下窗前綠，猶有挑燈雨後思。』這一年我在借山吟館裡，讀書學詩，做的詩，竟有幾百首之多。」就這樣，齊白石開始了他所嚮往的鄉間文人兼畫師的生活。

從一八八九年到一九○一年，齊白石的主要藝術活動是畫像，旁及人物、山水、花鳥，並兼學詩文篆刻。

在藝術創作上，齊白石是個肯下功夫肯創新的人。畫像是他扔掉斧鑿後賴以生存的手藝，所以用功頗多，想方設法去贏得雇主的青睞。《白石老人自傳》說：「我又琢磨出一種精細畫法，能夠在畫像的紗衣裡面，透出袍褂上的團龍花紋。人家都說，這是我的一項絕技。」留存下來的齊白

胡沁園五十歲像
約1910年～1914年
26×19cm

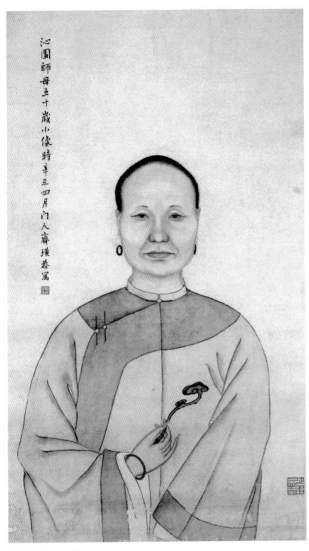

沁園師母五十小像
1901年
65.3×37.7cm

石早期肖像畫，雖未見這種絕技，但確有精細、逼眞的特色。如現藏遼寧省博物館的〈黎夫人像〉，大約作於一八九五年，上有齊白石一九四六年寫的題跋。從款識可知，此像畫的是黎丹之母。因黎丹之父在清末官至正一品光祿大夫，所畫黎夫人穿誥命夫人朝服，冠帶整肅，正面端坐。頭部主要用擦炭法畫出明暗體積，可能還結合一些水墨渲染法罩以淡肉色。衣飾、背景則主要用勾勒塡色法，描畫精細，敷彩濃艷，有強烈的民間意趣。遼寧省博物館還藏有兩件齊白石早期的畫像作品：〈胡沁園五十歲像〉和〈沁園師母五十歲小像〉，皆爲半身像，大體用擦炭法加些水墨渲染，略施淡色，風格淡雅清秀。可能是像主的身份地位不同，好惡不同之故，此兩幀畫像比〈黎夫人像〉明顯多了幾分雅致和文氣。

在畫像的同時，齊白石也應雇主的要求畫山水、花鳥、人物。

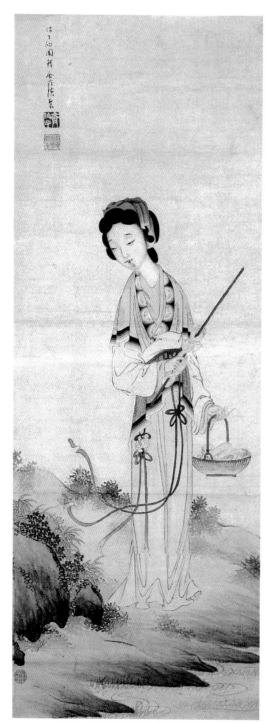

西施浣沙
約1893年
90×33cm

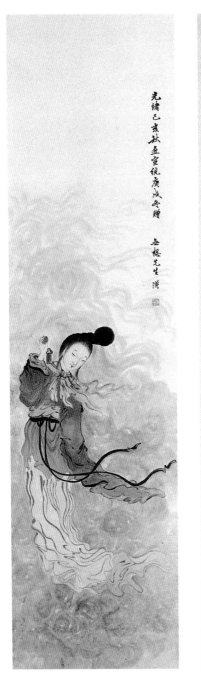

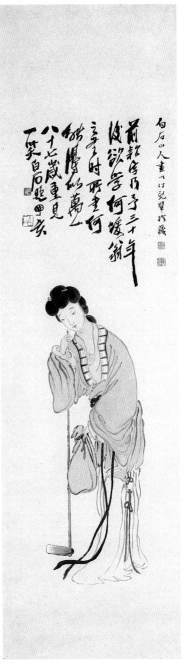

紅線盜盒圖　1899年 146×39.5cm (左圖)

黛玉葬花圖　約1897年～1902年 137×38cm (右圖)

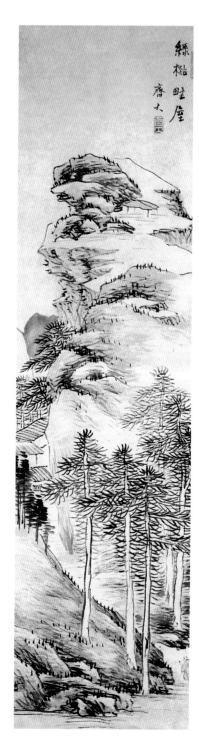

龍山七子圖
1894年
179×96cm
(右頁圖)

綠杉野屋
1897年
134×32cm

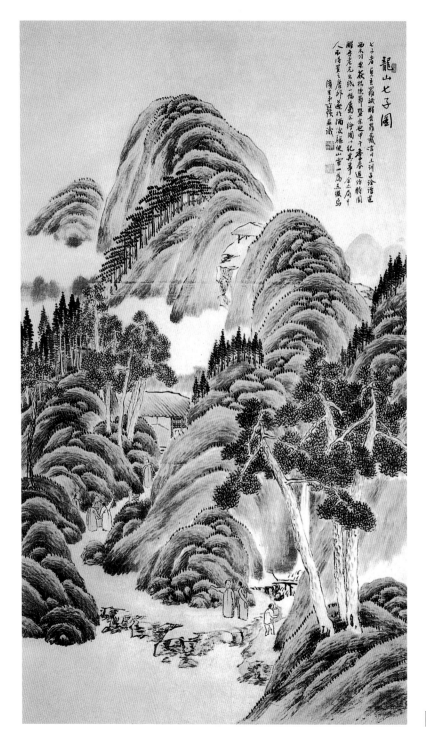

《白石老人自傳》說：「那時我已並不專搞畫像，山水人物、花鳥草蟲，人家叫我畫的很多，送我的錢，也不比畫像少。尤其是仕女，幾乎三天兩朝有人要我畫的，我常給他們畫些西施、洛神之類。也有人點景要畫細致的，像文姬歸漢、木蘭從軍等等。他們都說我畫得很美，開玩笑似的叫我『齊美人』。老實說，我那時畫的美人，論筆法，並不十分高明，不過鄉人光知道表面好看，家鄉又沒有比我畫得好的人，我就算獨步一時了。」從遺留下的早期人物畫作品如〈西施浣紗〉、〈紅線盜盒〉、〈黛玉葬花〉等可看出，其造型、線描、結構方式，大抵脫胎於《芥子園畫譜》，與流行於晚清的仕女畫程式十分接近。除仕女畫外，這期間齊白石還畫八仙和諸葛亮等傳說和歷史人物，造型誇張，筆線更具寫意性，顯得稚拙生澀，但

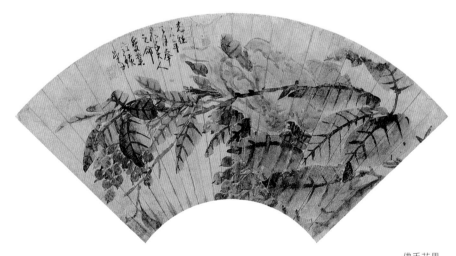

佛手花果
(扇面)
1892年
21×44cm

又神氣十足，頗具民間繪畫特色。

　　齊白石畫山水，最初的程式也來自《芥子園畫譜》。後胡沁園令其從譚荔生學山水。譚荔生，名溥，字仲牧，號荔生，別號甕塘居士。他畫的山水筆法柔弱鬆懈，大體

柳牛圖
約1895年
31×42cm

宗王石谷一路畫風。齊白石早期山水畫亦可看出譚氏的影響。如〈綠杉野屋〉，水墨淡著色，布景荒疏，筆墨粗拙有生氣，其草與點苔近於譚溥畫法。這時期的山水畫還有藏於遼寧省博物館的〈蔬香老圃圖〉、中央美術學院陳列館的〈鳥巢圖〉、天津藝術博物館的〈山水三條〉、私人收藏的〈龍山七子圖〉等。此外，據〈白石老人自傳〉說，他一九○○年給江西鹽商畫的〈南岳全圖〉為十二幅六尺中堂，「著色特別濃重……光是石綠一色，足足用了二斤」。可知，當時齊白石也畫青綠山水，只是迄今尚未發現這一類可靠的傳世作品。

　　齊白石畫蟲鳥動物始自少年時的觀察記憶和《芥子園畫譜》。後胡沁園教他畫工筆花鳥。迄今所見齊白石最早的花卉作品〈佛手花果〉扇面以顏色和沒骨法為主，兼用勾勒法，花卉用小寫意，鳥則與極工致的胡氏畫風有較多

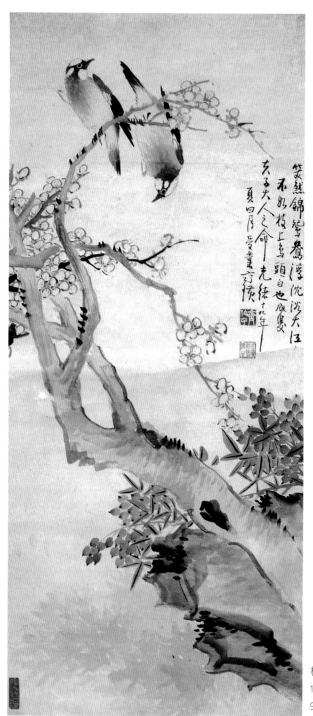

笑煞錦鴛鴦浮沈淡天汪
不如枝上鳥頭自也成雙
亥子夫人之命先緒十九年
夏四月愛蘆□□

梅花天竹白頭翁
1893年
91×40cm

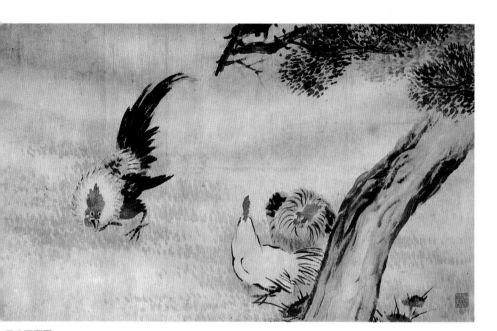

三公百壽圖
1896年
90.6×176.9cm

聯繫。據龍龔《齊白石略傳》記，齊白石學習過胡家收藏
的書畫作品，其中乾嘉年間的湘潭民間畫家、畫牛名重一
時的王可山和擅畫喜鵲的胡何光對他影響較大。如，約作
於一八九五年的〈柳牛圖〉雖不及晚年畫牛那麼穩練，但
墨色飽滿而頗有神態；約作於此時期的〈梅花喜鵲〉雖筆
法稚拙但墨色濃淡相間，姿態生動，可看出與上述兩位畫
家的關聯。

　　這一時期有確切紀年和代表性的作品有作於一八九三
年的〈梅花天竹白頭翁〉和作於一八九六年的〈三公百壽
圖〉。前者用筆大膽，鳥的姿態十分生動，構圖尚流於一
般化。後者構圖虛實相宜，三隻雞，姿態各異，尤其是那
只欲鬥的公雞更是神氣十足。另外，還有〈荷葉蓮蓬〉扇
面是一件值得注意的作品。所畫荷葉蓮蓬簡潔生動，神似
八大(朱耷)。其跋曰：「辛丑(1901年)五月客郭武壯祠堂，
獲觀八大山人眞本，一時高興，仿於仙譜九弟(胡沁園之子)

之篋上，兄璜。」眾所周知，齊白石的繪畫藝術深受八大山人影響，此幀可證明他在遠遊前已開始喜歡和臨摹八大的作品了。

齊白石學習書法和篆刻，亦始於這個時期。他最初學館閣體，後受胡、陳影響學寫何紹基一體，又兼寫鐘鼎篆隸。學刻印，最初引他入門的是王仲言、黎薇蓀①、黎松安。據寫於一九二八年的《白石印草》自序，那時齊白石學的是丁龍弘、黃小松②。先是黎松安贈其丁、黃刻印拓片，後又得黎薇蓀寄自四川的丁、黃印譜。經反復摹刻，遂對丁、黃精密刀法爛熟於心，得其門徑。

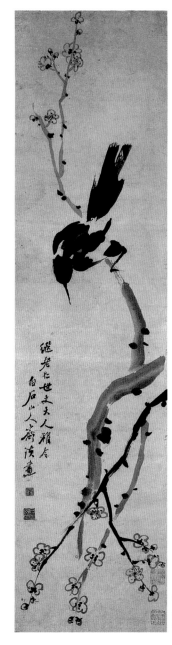

梅花喜鵲
約1895年～1900年
127×33cm

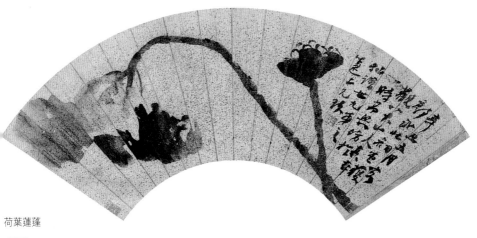

荷葉蓮蓬

(扇面)

1901 年

22×50cm

遠遊 (1902～1909)

　　一九○二年秋，夏午詒從西安寄來束脩和路費請白石
去教他的如夫人姚無雙學畫。是時郭葆生亦在西安，又來
長信云：「無論作詩作文，或作畫刻印，均須於遊歷中求
進境。作畫尤應多遊歷，實地觀察，方能得其中之眞
諦。……關中夙號天險，山川雄奇，收之筆底，定多傑
作。」齊白石又記起沁園師常說的「行萬里路，讀萬卷
書」的道理，便放棄了株守家園作鄉間畫師之想，於農曆
十月初告別了父母妻兒，啓程北上。這是齊白石第一次遠
遊。《白石老人自述》云：「那時，水陸交通很不方便，
走得非常之慢，我卻趁此機會，添了不少畫料。每逢看到
奇妙景物，我就畫上一幅。到此境界，才明白前人的畫
譜，造意、布局和山的皴法，都不是沒有根據的。」歷時
兩個月，才抵達西安。會郭葆生、張仲颺，識徐崇立。課

徒間，齊白石遊覽了碑林、雁塔、牛首山、華清池等名勝古跡。年底，夏午詒介紹齊白石去見陝西臬台樊樊山。樊樊山(1846～1931)，名增祥，字嘉父，號雲門，又號樊山。湖北省恩施人。光緒丁丑進士，以詩聞名於清末民初。樊看了齊白石刻的印，很賞識他的才華，親筆為其寫了一張刻印的潤例：「常用名印，每字三金，石廣以漢尺為度，石大照加。石小二分，字若黍粒，每字十金。」後來齊白石賣印靠的就是這張潤單。此是後話。第二年春，夏午詒要去北京謀差，邀白石同行。樊樊山說五月也要進京，想推薦齊白石去當慈禧太后的代筆，可弄個六七品的官銜，被齊白石謝絕了。他說只想憑自己的雙手賣畫、刻印，積攢二三千兩銀子，拿回家安居樂業就心滿意足了。臨行前齊白石又遊大雁塔，題詩云：「長安城外柳絲絲，雁塔曾經春社時。無意姓名題上塔，至今人不識阿芝。」表現出不願進入官場，又想在藝術上有所成就的複雜心情。

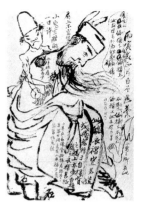

鍾馗搔背圖
1926年

在北京，齊白石住宣武門外北半截胡同的夏家，仍教姚無雙畫畫。期間也賣畫、刻印、逛琉璃廠、觀覽古字畫；到前門外大柵欄聽京戲。結識了曾熙[1]、李瑞荃[2]、楊度[3]。參加由夏午詒、楊度發起的陶然亭餞春，並畫〈陶然亭餞春圖〉。有詩云：「陶然亭上餞春早，晚鐘初動夕陽收。揮毫無計留春住，落霞橫抹胭脂愁。」農曆五月，齊白石辭夏午詒返湘。行前，夏想給他捐個縣丞，被齊白石拒絕，遂將捐官的銀子，連同潤筆、束脩共兩千多兩送與

註1.曾熙(1861～1939)：字子緝，號農髯。湖南衡陽人。光緒年間進士，曾主講石鼓書院。1915年起在上海賣字，其書法蒼勁道遠自開生面，與李瑞清並稱「曾、李」。

註2.李瑞荃，清末民初書法家、教育家，李瑞清之弟，善書畫、鑑賞。

註3.楊度(1875～1931)：字皙子，號虎公，湖南湘潭人。王湘綺弟子。曾留學日本，1907年創《中國新報》月刊，主張君主立憲。1914年組織籌安會。1922年投向革命，追隨孫中山。1929年加入中國共產黨。有《楊度集》行世。

他。出京後，從天津水路經上海，再轉江輪經漢口返家。回家後，用四百八十兩銀子承典了梅公祠的十幾畝祭田；依舊作畫、寫詩、刻印，並時常與眾師友相聚。

光緒三十年(1904年)春，齊白石應王湘綺之約與張仲颺同遊江西南昌。時王湘綺的另一弟子銅匠出身的曾招吉亦在南昌。齊、張、曾被時人稱為「王門三匠」，其中齊白石最不喜與官場人物交往，常避不見客。被曾、張諷為「迂夫子」。王湘綺為白石印所作序文中也說：「白石草衣，起於造士，畫品琴德俱入名域。精刀筆，非知交不妄應。朋座密談時，有生客至，輒逡巡避去，有高士之志，而恂恂如不能言。」齊白石之品性可見一斑。農曆七月七日，王湘綺召三弟子小飲，吃石榴，並首唱：「地靈勝江匯，星聚及秋期。」令他們聯句，竟無人能答。是年中秋節回湘潭，想起聯句失敗，不敢以詩人自詡，遂將書屋「借山吟館」的「吟」字刪去。

光緒三十一年(1905年)，夏，任廣西提學使的汪頌年(名詒書，長沙人)約齊白石遊桂林。對桂林山水傾慕已久的齊白石欣然赴命前往。《自傳》云：「進了廣西境內，果然奇峰峻嶺，目不暇接。畫山水，到了廣西，才算開了眼界啦！」在桂林，齊白石掛出樊樊山為他寫的刻印潤格，生意居然很好。期間與剛從日本回國的蔡鍔、化裝成和尚從事反清的革命者黃興有所交往。只是蔡鍔想請齊白石到他創辦的巡警學堂教畫，被白石婉謝；齊白石也不知道託他畫四條屏的和尚就是黃興。

光緒三十二年(1906年)春節過後，齊白石正準備返湘，忽接父親來信，言四弟純培與白石長子良元從軍去了廣東，家人不放心，令其追尋。齊白石便取道梧州，直抵廣州，住祇園寺廟內，打聽到純培、良元已隨剛剛放任欽廉

兵備道的郭葆生去了欽州。齊白石又匆匆趕至欽州。郭葆生原也能畫幾筆花鳥，官場上多應酬，遂留齊白石邊爲他捉刀代筆，邊教其如夫人學畫。《自傳》云：「他(郭葆生)收羅的許多名畫，像八大山人、徐青藤、金冬心等眞跡，都給我臨摹了一遍，我也得益不淺。」是年秋，齊白石與郭葆生相約明年再至，便獨自返家。

家鄉梅公祠的房子和祭田，典期已滿，齊白石遂在餘霞峰腳下的茹家沖，買了一所舊屋和二十畝水田，自己畫了圖樣，將舊屋翻蓋一新，取名曰「寄萍堂」；又在堂內造一室，置遠遊所得八塊硯石於其中，名爲「八硯樓」；又親自動手做了畫案和家具，前後窗安裝上綠色細鐵絲紗，自稱爲碧紗廚。農曆十一月二十，攜春君及兒女從梅公祠搬入新居。接著長孫出世，更增加了人興財旺的喜氣。於此齊白石深感欣慰，說：「我以前住的，只能說是借山，此刻置地蓋房，才可算是買山了。」

光緒三十三年(1907年)初春，齊白石如約經梧州轉水路到欽州，繼續爲郭葆生代筆，兼作西席。期間隨郭到肇慶，遊鼎湖山，觀飛泉潭；又隨軍到東興，過北侖河鐵橋，觀越南風光。他見野蕉數百株，遮天蔽日，遂畫〈綠天過客圖〉，後收入「借山圖卷」內。齊白石曾反覆畫過這個題材，大抵都來自那時的靈感。回欽州時，正值荔枝成熟，見樹上荔枝累累，鮮艷的色澤、甜美的味道，激發著齊白石的畫興，曾以畫換荔枝。直到晚年，每畫荔枝都激情滿懷，不忘當年舊事。年底返湘。

光緒三十四年(1908年)三月，齊白石應羅醒吾之邀到廣州，以賣畫刻印爲生。《自傳》云：「那時廣州人看畫，喜的是『四王』一派，我的畫法他們不很了解，求我畫的人很少；惟獨刻印，他們卻非常誇獎我的刀法。我的潤格

掛了出去，求我刻印的人每天總有十來起，因此賣藝生涯，亦不落寞。」當時，羅醒吾參加了孫中山領導的同盟會，齊白石曾以賣畫的名義替羅傳遞過革命黨的秘件。秋天，從廣州返湘潭。

宣統元年(1909年)二月，齊白石應郭葆生之約，水路經長沙、漢口、上海、香港、北海，再赴欽州。農曆三月至六月隨郭移客東興。七月底攜純培和良元啟程返湘。途經廣州、香港、台灣海峽抵上海。訪洋務總辦汪頡旬不值，便乘火車到蘇州，遊虎丘。回上海，住汪頡旬公館，遊園觀劇，尋書訪畫。一個月後從上海水路返故里。

從一九〇二年到一九〇九年的八年間，齊白石的足跡北至西安、北京、天津，南到桂林、廣州、香港、北海、欽州、東興，東達漢口、南昌、上海、蘇州。途經湖南、湖北、河南、河北、山西、陝西、江蘇、安徽、江西、浙江、福建、廣東、廣西等省，觀覽了大半個中國的名山大川，領略了各地的風俗民情，結交了包括政界、軍界和文化界的許多朋友，觀賞臨摹了不少名人字畫，開闊了眼界和胸懷，不僅藝事大進，還對他以後的藝術創作產生了極為深遠的影響。另外，課徒、賣畫、賣印所得，也使他的家庭生活擺脫了貧困。正像他自己所說的：「這是我平生

選臨《芥子園畫譜》題記
1907年
26.5×16.3cm
（雙幅）

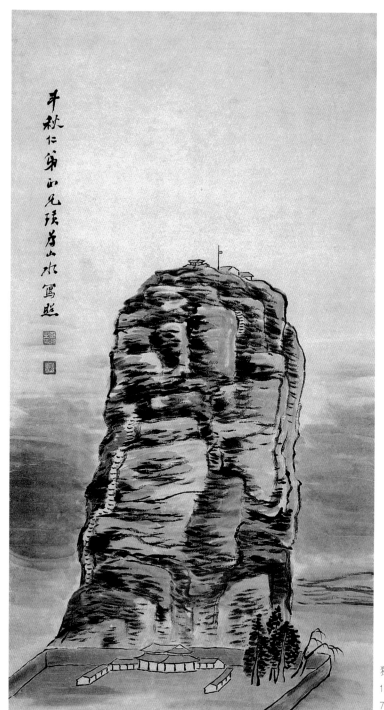

獨秀峰圖
1906年
75×40.4cm

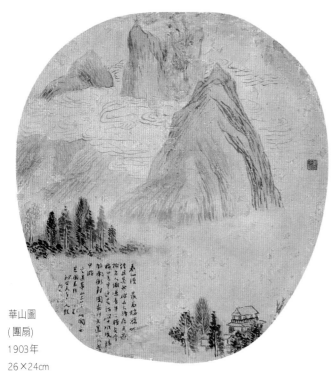

華山圖
(團扇)
1903年
26×24cm

最可紀念的事。」

齊白石遠遊期間的作品，存留下來的不多。在往返旅途中畫山水畫較多，如《自傳》中提到的〈灞橋風雪〉、〈華山圖〉、〈獨秀峰圖〉、〈綠天過客〉、〈小姑山〉等。但這些畫稿大多近於速寫，只有形體的簡略勾勒，所以都未能當做正式作品保存下來。值得注意的是，這些畫稿上常有即時題寫的說明文字，可以幫助我們了解齊白石山水畫風格的形成和演變。如他曾在〈寧波畫稿〉上題：「余近來畫山水之照，最喜一山一水，或一丘一壑……。」直到齊白石中晚年，這種一山一水的構圖，一直是他山水畫的主要式樣。現藏中國美術館的〈獨秀峰圖〉，畫位於廣西桂林、平地拔起、孤峰屹立的獨秀峰，當爲一九○九年在桂林時所作，或根據寫生稿加工而成，即典型的一山一水構圖式樣。

遠遊期間留存下來的山水作品還有現藏遼寧省博物館的〈華山圖〉和現藏湖南省博物館的〈山水軸〉。前者作於一九○三年，《自傳》記他一九○三年三月從西安進京，路過華陰縣，盡觀華山風貌，晚挑燈畫華山圖。返家後胡沁園見之，贊不絕口，命白石縮寫在團扇面上。此扇面正是此圖。畫中只取雲霧繚繞的三個山峰，下有樹木樓

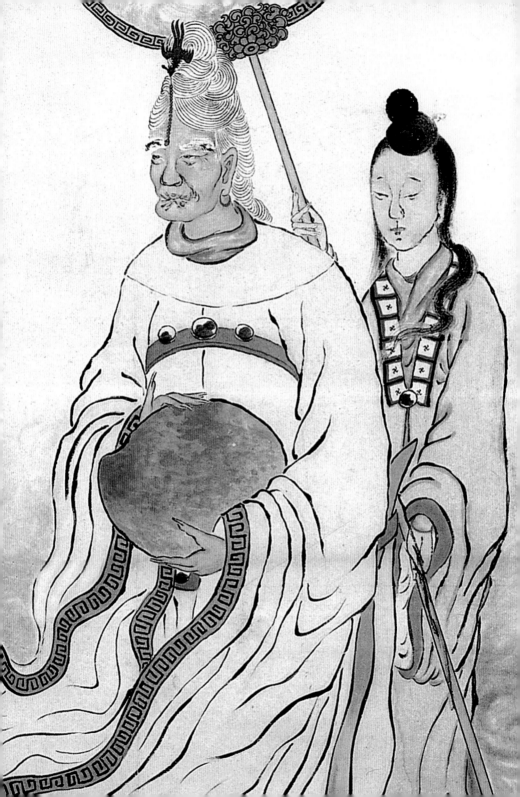

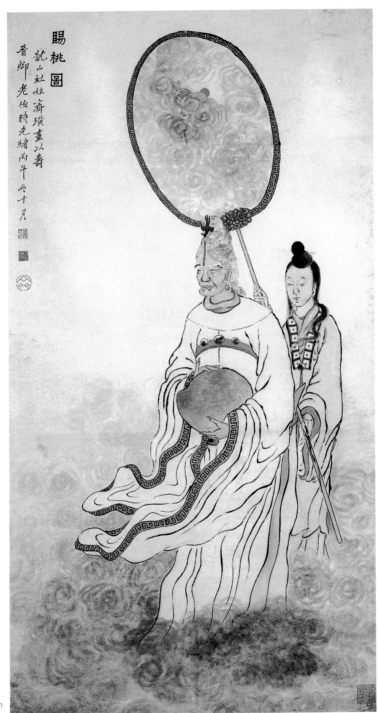

賜桃圖
(局部)
(左頁圖)

賜桃圖
1906年
168×92cm

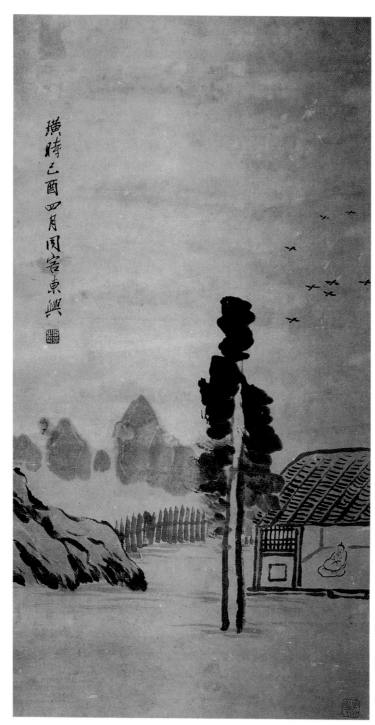

山水
1909年
75×40cm

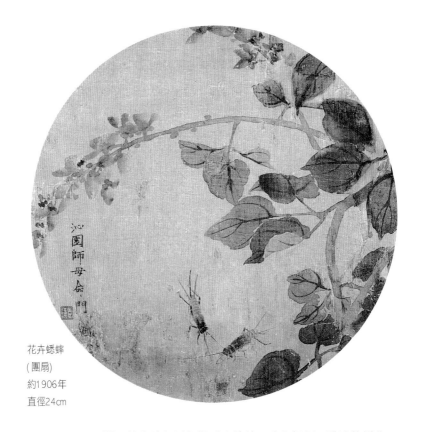

花卉蟋蟀
(團扇)
約1906年
直徑24cm

閣。其畫法仍以勾勒為主筆線，略有粗細、濃淡的變化。
筆墨較幼稚，仍見芥子園程式的影響。後者作於一九○九
年，是時齊白石跟隨郭葆生在欽州、東興等地，為其代
筆。此圖有「璜，己酉四月同客東興」款題，景色平樸，
筆墨簡略有力，畫譜程式已不明顯，個人風格初露端倪。

　　現藏遼寧省博物館的〈賜桃圖〉是齊白石遠遊期間有
確切紀年的人物畫作品，畫王母賜桃的傳說。從款題可
知，此圖畫於一九○六年，為好友羅醒吾之父羅晉卿祝壽
而作。仕女形象仍可見清末流行樣式，而那個王母癟嘴無
牙，下頦突出，顯然是根據生活中老嫗的形象加以創作
的。以工筆畫法畫人物，用圈圈式勾染法畫雲霧，很有體
積感。

芙蓉蝴蝶
(工筆草蟲冊之三)
1908年～1909年
33.5×32.5cm

油燈秋蛾
(工筆草蟲冊之五)
1908年～1909年
33.5×32.5cm

瀕生

蓮蓬蜻蜓
(工筆草蟲冊之七)
1908年～1909年
33.5×32.5cm

遠遊期間，齊白石曾臨摹徐青藤、八大山人、金多心等人的作品，存留下來的花鳥畫作品相對多一些。如現藏遼寧省博物館的〈梅花圖卷〉作於一九〇五年，所畫墨梅筆力沉靜、枯潤相間，與金多心風格近似(可與一張金多心墨梅作比較)。從一九〇三年起，齊白石開始寫〈爨龍顏碑〉，此幀的題款亦源於此碑。

另有一九〇六年為沁園師母畫的團扇面〈花卉蟋蟀〉，亦藏遼寧省博物館。以沒骨法畫綠葉紅花，近似惲南田風格。下有兩隻跳躍欲鬥的蟋蟀，活靈活現，頗見功

稻穗螳螂 (工筆草蟲冊之十六) 1908年〜1909年 33.5×32.5cm

工筆草蟲冊題記
1909年
33.5×32.5cm

力。據張次溪《齊白石的一生》說，大約在一八九九年，齊白石得到了長沙一位沈姓老畫師所畫草蟲底本，始畫工筆草蟲。此說雖有待證實，但起碼說明齊白石在這一時期畫工筆草蟲用力甚多。近年發現的一部二十四開草蟲冊(私人藏)向世人展現了齊白石早年工筆草蟲的基本風貌。如〈芙蓉蝴蝶〉、〈油燈秋蛾〉、〈蓮蓬蜻蜓〉、〈稻穗螳螂〉皆一花一草蟲，形神肖似，並略見明暗暈染。冊頁後有一篇長序，敘述了他「山野草蟲余每每熟視細觀之，深不以古人之輕描淡寫為然」的觀點和當時作畫的情境。序文與畫中題款均以金農體書寫，可知此書體是當時齊白石最常用的書體。

　　總之，齊白石遠遊時期的花鳥畫，講究形似，雖然也較為生動，但筆墨仍從屬於造型，個人風格尚不明顯。

故鄉幽居 (1909～1917)

　　遠遊雖然開闊了齊白石的胸懷和眼界，但並沒有從根本上改變他「白頭一飽自經營」──中國農民式的人生理想。他自覺地放棄了許多進身政界的機會，由衷地眷戀著故鄉和親人。一九○九年，齊白石從欽州回家後，已有「到老難勝漂泊感」的倦怠。又「自覺書底子太差，……想從根基方面用點苦功」。是時，家鄉已有房屋、田產，並無衣食之憂，便決計居家不出，像他的老師胡沁園、摯友黎松安那樣過鄉間士紳兼文人的生活。先是將茹家冲的居室布置一新，其陳設、几案都由他親自設計、動手製作。又鑿竹成管，引山泉直流到後院。在房屋四周種些蔬菜果木，在附近的池塘養些魚蝦。為自己營造了一個幽靜安逸的生活環境。專心讀書作畫，刻印、寫字。在消化遠遊收獲的同時，致力於對傳統的深入學習。

　　幽居時期齊白石繪畫實踐的突出成就是自成一格的山水畫創作。最重要的山水畫作品是〈借山圖卷〉和〈石門廿四景〉兩套冊頁式組畫。〈借山圖卷〉作於一九一○年，是把遠遊得來的山水畫稿，經心整理，重畫一遍，共得五十二幅。後來，齊白石曾很有成就感地題詩云：「自誇足跡畫圖工，南北東西尺幅通。卻怪筆端洩造化，被人題作奪山翁。」此組畫現存二十二幅，藏北京畫院。胡佩衡在《齊白石畫法與欣賞》中說：「〈借山圖〉老人拿給我看過，都是比較工細的山水。」又說：「〈借山圖〉已經絲毫看不出臨摹的痕跡，能把真山真水加以經營位置與

剪裁，能用皴、擦、點、染的筆墨，把各地風光描繪出來，『它』是寫生也是創作，是白石老人從很多寫生素材中加工提煉畫成的……自認為十分完美的傑作。」因〈借山圖卷〉少見於印刷品和出版物，胡佩衡先生所云，可使我們得知這件傑作的大體情況。

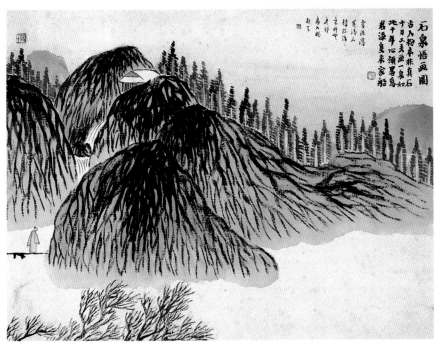

石泉悟畫圖
(石門廿四景之三)
1910年
34×45cm

〈石門廿四景〉亦作於一九一○年。現藏遼寧省博物館。齊白石的朋友胡廉石請王仲言把他家石門附近的景色擬了「石泉悟畫」、「松山竹馬」、「甘吉藏書」、「古樹歸鴉」、「老屋聽鸝」、「曲沼荷風」、「竹院圍棋」等二十四個題目，請齊白石作畫。齊白石精心構思，數易其稿，經三月，畫乃成。此組山水畫，水墨著色，多畫丘陵地帶的平遠景色，取親近熟悉的家鄉景觀，生活氣息較濃厚，相應個人面貌也比較突出。如〈甘吉藏書〉，構

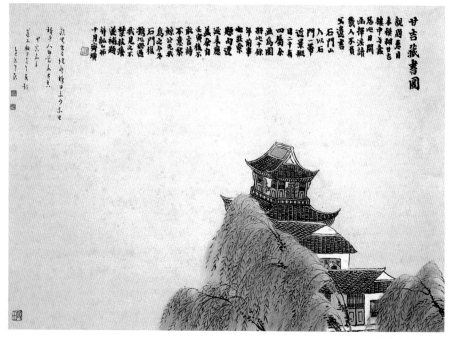

圖、筆墨、意境各方面都達到了相當完美的地步。甘吉乃
樓名，是胡廉石先人的藏書樓。齊白石巧妙地將藏書樓置
於右下角，其餘皆空白，給人以無限空渺之感；而那隨風
輕搖的垂柳與結構嚴謹、輪廓線清晰優美的書樓形成虛
實、剛柔的對比，清新優雅又別具一格。應該說這二十四
圖的水準不夠整齊，有的構圖鬆散，在運用筆墨和造境等
方面還不夠成熟，但還是能看出齊白石追求個性風格的努
力。幽居時期還有一些臨摹石濤和自創的立軸、條屏等，
如齊良遲收藏的〈仿石濤山水〉冊頁、中國美術館藏〈日
出圖〉、北京文物公司藏〈雨後雲山〉等，總體水準沒有
超過上述兩套組畫。

　　幽居時期，齊白石也應親朋好友之約畫肖像畫和古裝
人物畫。存留下來的肖像畫有現藏台北故宮博物院的〈譚
文勤公像〉、齊良遲藏〈鄧有光像〉和湘潭齊白石紀念館

仿石濤山水
(冊頁)
約1910～17年
27×29cm

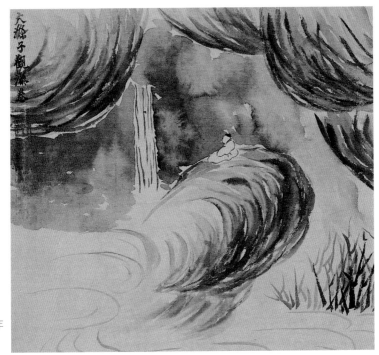

仿石濤山水
(冊頁)
約1910年～1917年
27×28cm

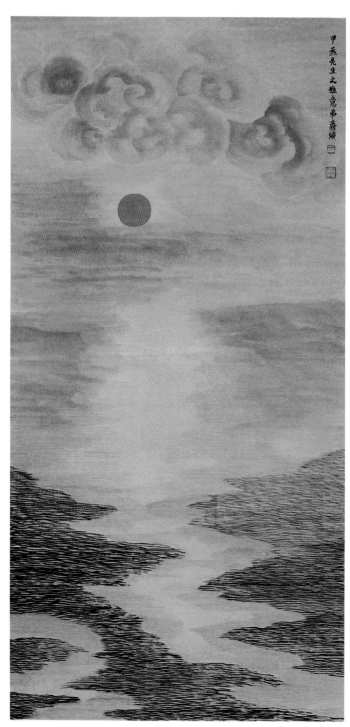

日出圖
約1910年～1917年
131.8×64.4cm

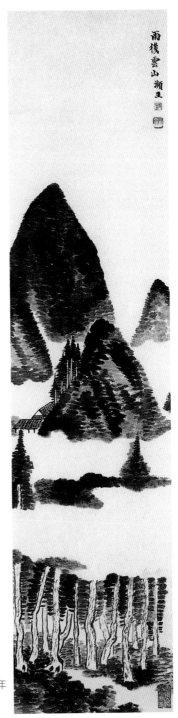

雨後雲山
約1910年～1917年
104.5×28.5cm

譚文勤公遺像

同郡後學鄭沅恭題

庚戌秋日湘潭麻瑞琦敬摹

譚文勤公像
1910年
93.5×37.1cm

鄧有光像
1912年
21×15cm

藏〈胡沁園像〉等，大抵沿用擦炭畫的方法，強調視覺眞實感。尤其是〈譚文勤公像〉，摹自照片，神情和衣服的質感都處理得很精緻。這一時期的古裝人物畫亦有兩種面貌，一是沿用《芥子園畫譜》和晚清仕女畫樣式略加變異的，如中國美術館藏〈扶鋤仕女〉、中國藝術研究院美術研究所藏〈散花圖〉、上海中國畫院藏〈抱劍仕女〉等；另一種則是那些沒有任何參照、拋開固定程式的作品，如現藏中央美術學院的〈種蘭圖〉、〈煮茶圖〉和現藏陝西美術家協會的〈羅漢〉

等，簡練、概括，於拙樸中透著天眞，隨意中蘊涵著古趣。

幽居時期，齊白石畫花鳥畫最多。大體分兩種類型。一是直接取法明清以來富於個性和創造性的文人畫家之作，追求變形和筆墨情趣，多畫減筆寫意，畫風疏朗冷逸者；二是在田野山林間悉從觀察所作的寫生畫稿。

這期間齊白石推崇和學習的文人藝術家有李鱓、金農、石濤、八大山人等。如現藏遼寧省博物館的〈菖蒲蟾蜍〉作於一九一二年。畫一隻蟾蜍拴在菖蒲上，菖蒲用雙勾淡染法爲之，並有「李復堂小冊畫本。壬子五日自喜在家，並書復堂題句」的題跋，可知此畫直接仿李鱓。另有一幅〈菖蒲蟾蜍〉現藏中國美術館，與上圖構圖相同，只是菖蒲用焦墨意筆，可視爲齊白石對不同筆墨方法的實驗。對八大山人齊白石是推崇備至的，學得也最認眞。在

散花圖

1914年

108.5×39.5cm

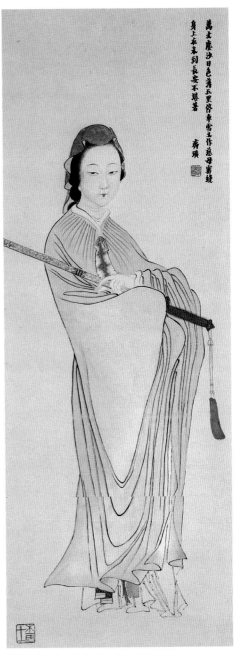

扶鋤仕女　約1911年～1916年　74×33.4cm

抱劍仕女　約1910年～1916年　112×42.5cm

此蓋太薄坡著色蓋
多浸故牽率畫之工與
不工非關蓋也

瀨生

一九一〇年至一九一七年間的花鳥畫作品，大部分都有八
大山人的影子：物象殊少，布局奇特，筆墨極簡，一些小
鳥的造型和石頭的畫法直接取自八大山人。如作於一九一
七年由霍宗杰收藏的〈戲擬八大山人〉和現藏首都博物館
的一套八開冊頁，以及現藏陝西美術家協會的〈幽禽〉都
可看出這種特色。他曾在〈蘆鴨圖〉題：「古人作畫，不
似之似，天趣自然，因曰『神品』。鄒小山謂未有形不似
而能神似者，此語刻板，其畫可知。《桐陰論畫》所論，

種蘭圖
1911年
96×59.5cm
（左頁圖）

煮茶圖
1911年
95×59cm

真不妄也。」表示出他對文人藝術觀念的支持和肯定。與此同時，在齊白石的心目中，雅俗相別的觀念增強了他有意識地擺脫「畫家習氣」主動向疏簡、冷逸的文人畫靠攏，其作品的格趣也在逐漸地雅化。

在幽居期間，齊白石從未間斷寫生。他養花捕蟲，觀察山禽野鳥。據《白石詩草》記，他曾反覆觀察一隻「立於大楓之枝常年不去」的鷹。畫了上千張寫生畫稿。如〈芙蓉〉題：「丙辰(1916年)十月第五日，連朝陰雨，寄萍堂前芙蓉盛開，令移孫折小枝為寫照……」這些畫稿大多遺失，但確為齊白石後來的衰年變法奠定了豐實的基礎。

在作畫的同時，刻意學趙之謙刻印，又一次用朱砂勾存《二金蝶堂印譜》，並遠溯秦漢，參以己意。反覆臨摹〈麓山寺碑〉和〈雲麾將軍碑〉不下二百遍。學金農書法，並求取變化。

除作畫、刻印、寫字外，這期間齊白石還天天讀古文詩詞，「不能一刻去手，如渴不離飲，饑不能離食」；並與「舊日詩友分韻鬥詩，刻燭聯吟，往往一字未妥，刪改

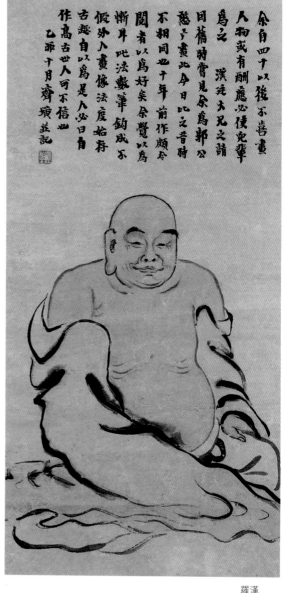

羅漢
1915年
65×32cm

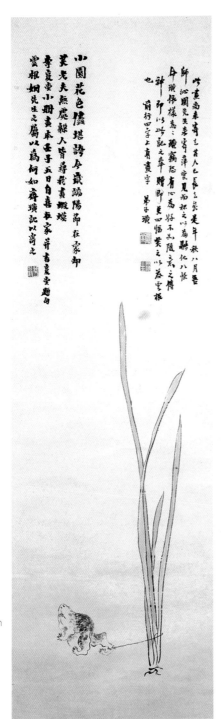

蟾蜍
2年
×24.8cm
(圖)

蟾蜍
2年
×47cm

戲擬八大山人
先生之金册余未之見也果芦真蹟
之也聞雅延家人藏有朱
膠其本不今今獨想慕焉
干金余意必欲得者余意思
以朱雪個畫冊八幀求借二
金冬游南昌有某世家子
戲擬八大山人

雅弟約丁巳九月廿五日余購白石老人并記
歪邸金明年寒暖再來時香鑒當耳
令金必在誠予芳知余當使
筆情墨...應...時
庴虫求京華

戲擬八大山人
1917年
92×40cm

小鴨野草
(花鳥草蟲冊之一)
1917年
39.5×45.7cm

再三，不肯苟且」。所作詩文不僅數量多，還表現出了獨
到的見解和深厚功力。基本形成了清新、流暢、平實、質
樸的風格。

　　總之，「齊白石在近十年的幽居求索中，讀書、作
畫，學習傳統，提高修養，基本上完成了由民間畫家走向
文人畫家的轉變，即在生活方式、感情方式和藝術趣味
上，轉向了文人藝術家」①。

　　鄉居期間，齊白石的日常生活是清適而快樂的。主要
表現在他寧靜、平和、自足的心境。在作畫吟詩之餘，客
來可「沾露挑新筍，和煙煮苦茶」，閑時便「落日呼牛著

註1.郎紹君：《齊白石早期的繪畫》，原載《齊白石全集》(1)，湖南美術出版
社，1997。

小村」，又時常與兒孫們一起植種蔬果，盡情享受田園和天倫之樂。有〈蕭齋閑坐〉詩云：「茅屋雨聲詩不惡，紙窗梅影畫爭妍。深山客少關門坐，老矣求閑笑樂天。」又〈種菜〉詩云：「白頭一飽自經營，鋤後山妻呼不停。何肉不妨老無分，滿園蔬菜繞門香。」正是齊白石當時生活和心情的寫照。

然而，在這期間，也有令齊白石十分痛心的事。一九一三年九月，他將積蓄和田產分給三個兒子，令其自立。次子良芾以打獵為生，日子過得很艱難，十月得病身亡，齊白石深悔不該急於分炊，作〈祭次男子仁文〉，字裡行間流露著銘心刻骨的親子之情。文末曰：「悲痛之極，任足所之幽樓虛堂，不見兒坐；撫棺號呼，不聞兒應。兒未病，芙蓉花殘；兒已死，殘紅猶在，痛哉心傷！……」一九一四年四月，恩師胡沁園病故，白石十分悲痛，畫了廿多幅畫，親自裱好送至靈前焚化；又作祭文一篇、挽聯一副、七言絕句十四首，以寄哀思。挽聯云：「衣缽信真傳，三絕不愁知己少；功名應無分，一生長笑折腰卑。」這不只是挽胡沁園，亦是齊白石自況。

幽禽（冊頁之二） 1917年 29.5×44cm

芙蓉游鴨
（花鳥草蟲冊之三）
1917年
39.5×45.7cm

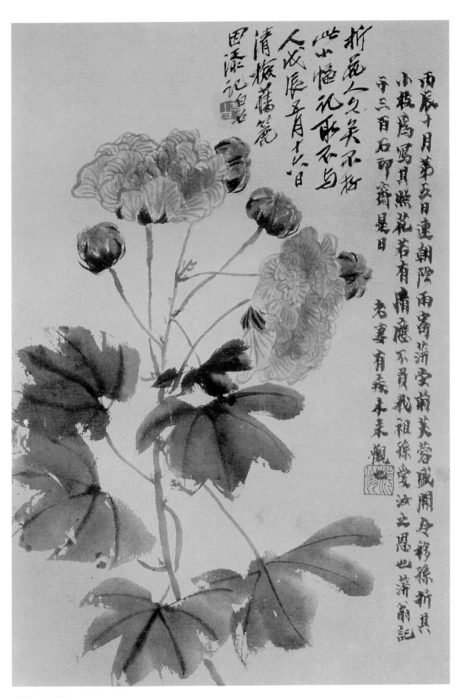

芙蓉 1916年

京湘之間(1917～1926)

一九一七年，湖南湘潭地方的兵匪之亂，打破了齊白石幽居鄉間的平靜生活。《自傳》云：「常有軍隊過境，南北交哄，互相混戰，附近土匪，乘機蜂起，官逼稅捐，匪逼錢穀，稍有違拒，巨禍立至。」春夏之交，匪患更熾。寢食難安的齊白石，接受了樊樊山到北京賣畫自足的建議，隻身北上，第二次進京。

農曆五月二十到北京，住前門外西河沿郭葆生家。驚魂未定，又趕上張勳復辟，京城內亦人心惶惶。齊白石即隨郭葆生一家到天津租界避難。復辟之亂平定後，於六月底回京，搬至西磚胡同法源寺廟內，與同鄉楊潛庵同住；又在琉璃廠掛出賣畫刻印的潤格。當時，齊白石學八大山人的粗簡筆法，京城無人問津。惟陳師曾慧眼，十分推重齊白石的畫格，親至法源寺尋訪。相談之下遂成莫逆。陳師曾(1876～1923)，名衡恪，號朽道人，又號槐堂。江西義寧人。父親是著名詩人陳三立。是時，陳師曾任職教育部，以大寫意花鳥享譽京城。齊白石拿出〈借山圖卷〉徵求陳師曾的意見，陳題詩云：「曩于刻印知齊君，今復見畫如篆文。束紙從蠶寫行腳，腳底山川生亂雲。齊君印工而畫拙，皆有妙處難區分。但恐世人不識畫，能似不能非所聞。正如論書喜姿媚，無怪退之譏右軍。畫吾自畫自合古，何必低首求同群。」力勸白石要自創風格，不必求媚於世俗。齊白石雖年長陳師曾十二歲，但很佩服陳的藝術見

解，便時常到陳師曾的槐堂談畫論世。可以說，與陳師曾交朋友是齊白石此次到北京乃至一生中最可紀念的事。離京時齊白石有詩云：「槐堂六月爽如秋，四壁嘉陵可臥遊。塵世幾能逢此地，出京焉得不回頭。」

在北京期間，齊白石還把自己多年來所作的詩，請樊樊山評閱。樊樊山為之作序，說他的詩「看似尋常，皆從劌心剖肝而出，意中有意，味外有味，斷非冠進賢冠，騎金絡馬，食中書省新煮餛頭者所能知。」

齊白石的畫雖然識者不多，但他客中並不寂寞。舊友中除郭葆生、樊樊山外，夏午詒、張仲颺亦在北京。又結識了一批新朋友，如畫家王夢白、陳半丁、凌植支、姚華、汪靄士，書法家羅癭公兄弟，名醫兼詩人蕭龍友，同門文人張伯楨，以及道階、瑞光兩位和尚。新朋舊友，時常相聚、往來，讀書論畫，使齊白石的眼界、胸懷得以進一步擴展。

秋涼時節，齊白石聽說家鄉兵亂稍定，便出京南返。秋十月歸里，家人避亂未回，茹家沖宅內已被搶劫一空。齊白石感慨萬千，寫下「相憐只有芙蓉在，冷雨殘花照小樓」的詩句，並自刻「丁巳劫灰之餘」印，蓋於殘留書畫上。轉年二月土匪又起，並瘋傳著「芝木匠有被綁票的資格啦」，惶恐中齊白石帶著家人藏在紫荊山下的親戚家，隱名埋姓，一有風吹草動便「吞聲草莽之中，夜宿於露草之上，朝夕於蒼松之蔭，時值嚴夏，浹背汗流。綠蟻蒼蠅共食，野狐穴鼠為鄰」。如是將近一年，則「骨如柴瘦，所稍勝於枯柴者，尚多兩目而能四顧，目睛瑩瑩然而能動也」[1]。歷經這樣的離亂，一向眷戀故鄉、家人的齊白石不禁由衷感

註1.轉引自《白石老人自傳》第69頁。

嘆「借山亦好時多難」，不得不作出了「欲乞燕台葬畫師」的決定。

一九一九年春，齊白石再次辭別父母、妻兒離家北上。因這次出行欲定居北京，所以臨別時心情格外沉重，覺得雨中梨花也在為他垂淚。過黃河時，又幻想著「安得手有嬴氏趕山鞭，將一家草木過此橋耶」。到北京後仍住法源寺，靠刻印、賣畫為活。

從一九一九年到一九二六年，齊白石的生活從奔波逐漸走向安定。先是納四川籍的胡寶珠為副室；其住處也幾經遷徙，從法源寺到龍泉寺，再到石鐙庵、象坊橋觀音寺，後又遷至西四南三道柵欄，三年後又遷居太平橋高岔拉。直到一九二六年父母在湘潭去世，於是年多買下跨車胡同十五號一所宅院，生活才算安定下來。這期間胡氏生四子良遲、五子良已。心懸兩地的齊白石除將三子良琨和長孫秉靈攜來北京讀書外，每年都要南返探親。有詩云：「燕樹衡雲都識我，年年黃葉此翁歸。」經夏午詒介紹在一九二一年至一九二三年間，時常到保定出入曹錕府。齊白石曾有〈八月廿五日在保陽，廿七日返京華，過盧溝橋〉詩云：「甌中有米復何求，奔走逢人老可羞。車快一時三百里，厭聞三字過盧溝。」可知他為生計奔波的狀況和心情。

初到北京的幾年，齊白石結識了林琴南、賀履之、朱梧園、齊如山、梅蘭芳等文藝界的名流。一九二〇年，齊白石隨齊如山第一次到北蘆草園走訪梅蘭芳，見齋前的牽牛花開著碗口一般大的花朵，由是萌生畫牽牛花興致，幾經變化，終於成為齊氏最富特色的花卉之一。此是後話。當日梅蘭芳親自研墨理紙，請齊白石為他作畫；梅氏亦即興清唱一段「貴妃醉酒」助興。有一次，齊白石去參加一個文宴活動，因穿著土氣，無人理會。這時，梅蘭芳走了進

來，見齊白石被冷落一邊，馬上恭敬地上前與他寒暄，座客大爲驚訝，這才挽回了尷尬的局面。後來，齊白石精心地爲梅蘭芳畫了一幅〈雪中送炭圖〉，並題云：「而今淪落長安市，幸有梅郎識姓名。」再後來，梅蘭芳拜齊白石爲師學畫，成爲藝林佳話。

此後，齊白石開始了持續十年之久的衰年變法。初來北京時他畫八大山人冷逸的一路，不爲北京人所喜愛，摯友陳師曾勸他自出新意，變通畫法。隨著眼界的擴展，齊白石也不滿意自己的畫。一九一九年八月曾記：「獲觀黃癭瓢畫冊，始知余畫猶過於形似，無超凡之趣。決定大變。人欲罵之，余勿聽也；人譽之，余勿喜也。」[1]同年又記：「余作畫數十年，未稱己意，從此決定大變，不欲人知，即餓死京華，君等勿憐，乃余或可自問快心時也。」由是可知，齊白石變法的初衷是擺脫「形似」，創造「超凡之趣」。在形式、風格、畫法上借鑒最多、最直接的是吳昌碩。當時吳昌碩的大寫意畫法很受社會歡迎，而白石老人學八大山人所創造的簡筆大寫意畫，一般人卻不怎麼喜歡。因爲八大山人的畫雖然超脫古拙，卻無吳畫的豐富艷麗有金石趣味。因此，白石老人就聽信了陳師曾的勸告，改學吳昌碩。而「老人這個時期學習吳昌碩的作品與以前的臨摹大有不同，對著原作臨摹的時候少，一般都是仔細玩味他的筆墨、構圖、色彩等，吸取他的概括

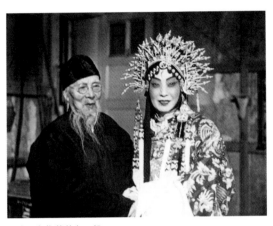

齊白石與梅蘭芳在一起

註1.轉引自齊佛來：《我的祖父白石老人》，第46頁，西北大學出版社，1988。

力強、重點突出、大膽刪減、力求精練的方法」。①

　　齊白石衰年變法的中心是花鳥畫，從其傳世作品可以尋繹其變法的軌跡。

　　一九一九年的作品仍沿續著「簡」、「少」而冷逸的畫

鵪鶉
1919年
18×21cm

風，如遼寧省博物館藏〈鵪鶉〉、私人收藏的〈秋梨細腰蜂〉、天津人民美術出版社收藏的〈蔬果花鳥六條屏〉等，雖然總體上比以前放縱，但頗似八大山人。只有中央工藝美術學院收藏的〈荔枝圖〉畫粗壯的樹幹、濃密的枝葉、累累的碩果，可視爲齊白石由疏簡作風走向繁密作風轉變的最初嘗試。

　　一九二〇年的作品，在繼續疏簡風格的同時，齊白石開始擺脫八大，靠近吳昌碩。如作於是年五月的〈花卉四

　　註1. 轉引自《齊白石畫法與欣賞》21～22頁，人民美術出版社，1962。

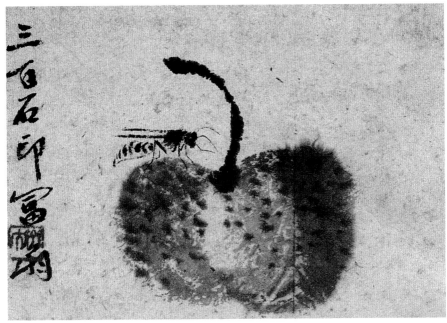

秋梨細腰蜂 (附題識) 約1919年 25×35cm

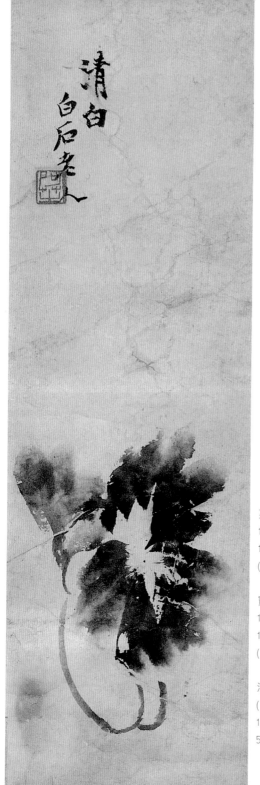

荔枝圖
1919 年
147 × 40cm
(右頁左圖)

寶缸荷花圖
1921 年
170.2 × 47.2cm
(右頁右圖)

清白
(蔬果花鳥條屏之三)
1919 年
52 × 16.8cm

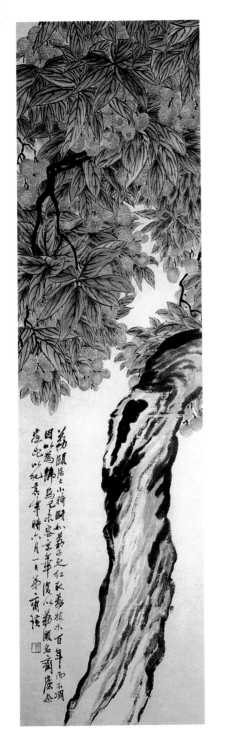

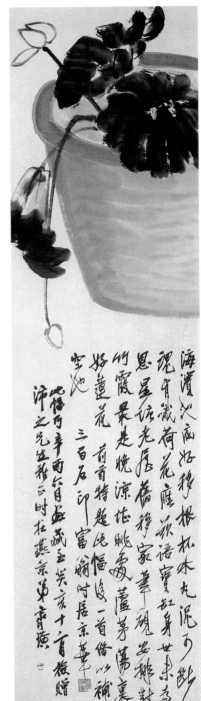

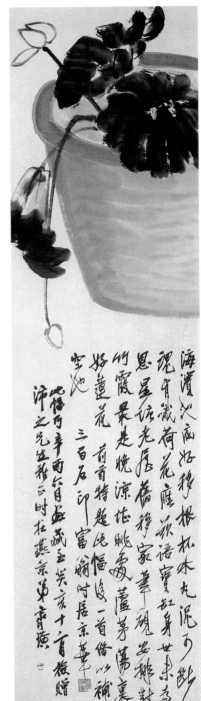

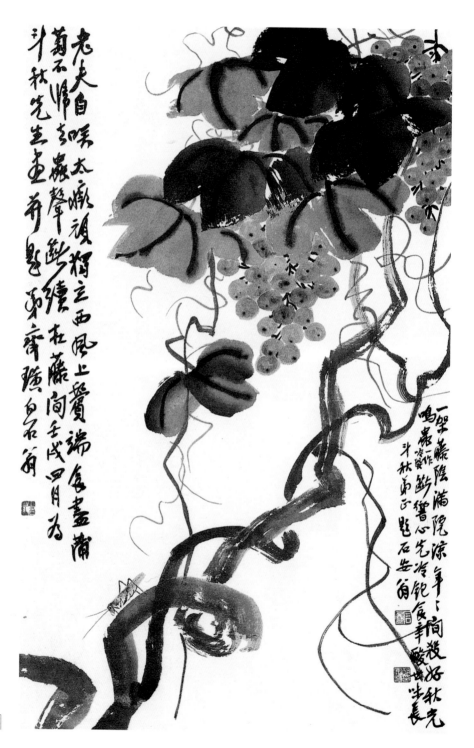

老夫自喉太嫩頗將之西風上聲喘食盡蒲
萄石濡知蟲聲斷續在藤間壬戌四月為
斗秋先生畫并題 齊璜白石翁

一架藤陰滿院涼年年向幾好秋光
鳴蟲一作鳴蛩響心先冷飽食辛酸且坐長
斗秋兩正 點石齋翁

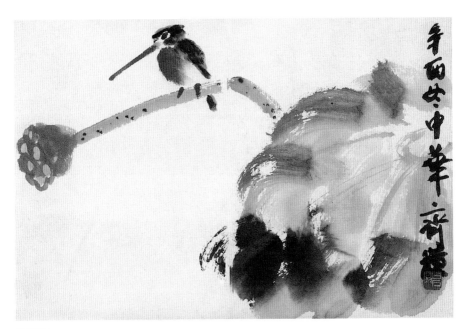

蓮蓬翠鳥
1921 年
24 × 35.5cm

葡萄蝗蟲
1922 年
122 × 77cm
（左頁圖）

屏〉，畫芙蓉菊花、蠶豆雁來紅、桑椹牡丹、枇杷荔枝。每幅高一八〇公分、橫寬四十八公分，構圖稠密，著色鮮艷，筆勢相對沉厚，某些局部已見吳氏畫法。多月所作〈石榴〉和現藏湖南省博物館的〈花果四條屏〉構圖很滿，可見出齊白石有意改變對冷逸畫風的追求。

一九二一年至一九二二年，齊白石奔波於京湘之間，雖然作應酬畫較多，但他變法的追求並未稍息。冷逸畫風逐漸減少，筆勢走向寬厚奔放。如中國美術館藏〈寶缸荷花圖〉、〈茶花小鳥〉和北京榮寶齋藏〈蓮蓬翠鳥〉等，都是奔放的大寫意，筆勢迅疾寬博，頗有吳昌碩形跡。一九二二年的某些作品，如〈葡萄蝗蟲〉、〈絲瓜〉、〈叢菊幽香〉、〈牽牛花〉等，在構圖、筆勢、墨色等方面更向吳昌碩靠攏。

一九二三年至一九二四年，齊白石的花鳥畫沒有大的起伏，在繼續探索中，作品漸趨平穩、厚重。如〈秋荷圖〉、〈菊石圖〉、〈栗樹〉等，構圖飽滿，墨色豐厚，富有變

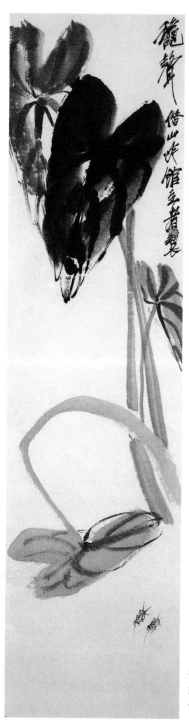

秋聲
約20年代晚期
133×33cm

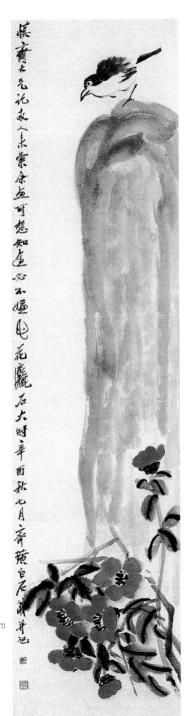

牽牛花
1922 年
162.5 × 43cm
（右圖）

茶花小鳥
1921 年
140 × 35cm

化。這一時期，齊白石畫了許多草蟲冊，如中央美術學院藏十二開〈草蟲冊〉。工筆畫蟲，粗筆大寫意間勾點結合的小寫意畫花草，工寫結合恰當和諧。後來這種「工蟲花卉」成為齊白石最具特色的風格。中國美術館藏的八開〈草蟲冊〉，則全以工筆畫出，以色彩為主，描繪鬆秀淡雅、沉靜、諧美。從這些冊頁可看出，至一九二四年，齊白石的花鳥畫開始出現質的飛躍：工寫結合的花鳥畫格體基本形成，構圖多樣、虛實得宜，筆法、墨法走向凝重沉厚。

一九二五年至一九二六年，齊白石多畫大幅花鳥畫，筆墨趨於老辣、蒼厚，色彩愈發鮮艷強烈。如：〈蘭石圖〉、〈老少清白圖〉、〈松鷹圖〉、〈茶花天牛〉、〈梅蝶圖〉等。〈松鷹圖〉以淡墨畫松幹，焦墨畫細枝與松針，蒼勁中顯出空間層次。蒼鷹用沒骨法寫之，雄立枝頭，很有力量感。表明齊白石在吸取吳昌碩樸厚筆法的同時，又保留了自己剛健挺拔的特色。

一九二七年至一九二八年，齊白石花鳥畫的新風格趨於成熟。如〈蒼松圖〉、〈菊花雛雞〉、〈發財圖〉、〈柴筢〉、〈紫藤八哥〉、〈菊花〉等。大筆揮灑自由隨意，墨色濃郁強烈，尤其是蒼拙斜欹的款題書法，自成格體，與畫面相得益彰。

齊白石的山水畫，早在幽居鄉間時就形成了自己的面貌，變法期間亦未間斷山水畫的臨摹與創作，只是這些作品更受時人冷落。不過他對自己的山水畫是充滿信心的，其間亦不乏優異之作。如：一九二一年作十二開〈山水冊頁〉境界平中見奇，空間極富變化，筆墨強悍簡練，頗有大家氣象。一九二二年創作的〈山水四條屏〉，窄長構圖，遠山近樹，竹林瓦屋，空間平深而高遠。山頭均呈圓形，以勾勒加染或勾勒加潑墨的方法畫山石，沒有皴法和一波三折的

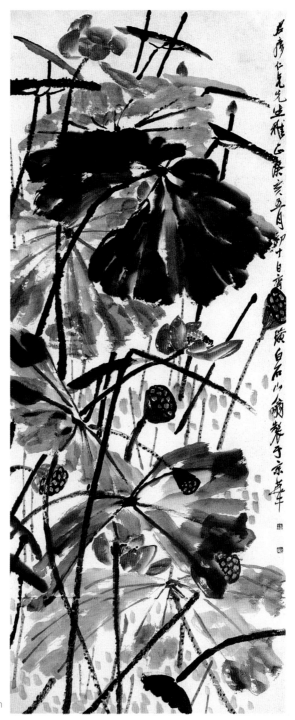

秋荷圖
1923 年
174 × 71 cm

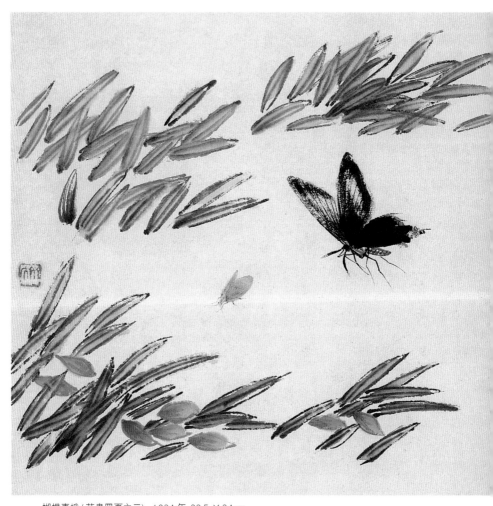

蝴蝶青蛾(草蟲冊頁之二) 1924 年 33.5 × 34cm

皂莢秋蟬
（草蟲冊頁之十二）
1924 年
33.5 × 34cm

變化。這些都與時人的山水畫拉開了距離，構成齊白石山水畫的獨特風格。是時齊白石還有一種由米點山水演化來的「雨餘山」，如〈草堂煙雨〉、〈紅杏煙雨〉，以潑墨式的橫筆臥點畫雨中的山與樹，再勾勒遠近房屋。構圖平樸，淋漓的潑墨與平直有力的線，造成有形與無形、力量與韻味的對比。

　　一九二三年至一九二五年，齊白石的山水畫愈加成熟，遠遊的觀感和印象重新結構成畫面。如北京故宮博物院藏〈桂林山〉，用平直的粗細筆線勾勒平地拔起的山峰，並無皴筆，配以白屋遠帆。意境新奇，筆墨挺拔剛健，大異時流。自題詩云：「逢人恥聽說荊關，宗派誇能卻汗顏。自有胸中甲天下，老夫看慣桂林山。」表示出齊白石對新風格的自信和對「宗派誇能」的蔑視。在一九二五年的作品中如〈鱗橋煙柳圖〉、〈雨後山光〉、〈松樹青山〉、〈孤帆圖〉、〈蕉屋圖〉、〈好山依屋圖〉等都是把遠遊印象、寫生畫稿和定

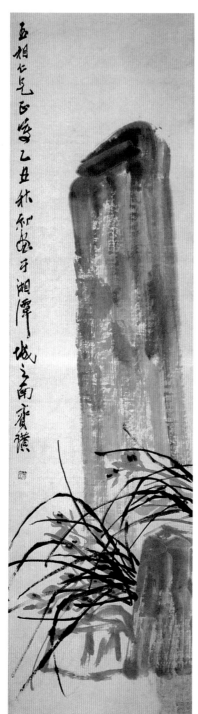

蘭石圖
1925 年
148 × 40cm

居北京後的創作經驗融於一爐，構圖簡潔、意境新奇，並有濃郁的生活氣息。其畫法多變，用筆用色自如，標誌著齊氏山水畫的成熟。至一九二七年齊白石的山水畫完全成熟，工致畫法、寫意畫法並行，構景造境信手拈來，筆墨

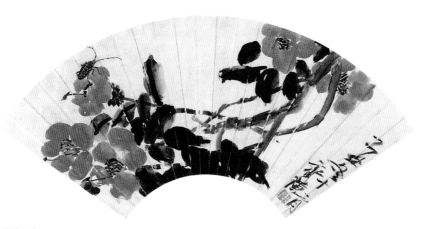

茶花天牛
（扇面）
1926 年
22 × 48cm

純熟精練。如〈寄斯庵製竹圖〉、〈雪山策杖〉、〈三壽圖〉、〈青松白屋圖〉等都可視為這一時期的代表作。

變法期間，齊白石的人物畫在花鳥畫變革的帶動下，也發生了很大的變化。首先在題材上，仕女畫銳減，增加了佛道內容和現實人物，在畫法上也向著大寫意轉化。所創造的形象有的源於前人稿本，有的綜合民間繪畫形象，有的則完全出自齊白石心手。如〈鐵拐李〉，姿態生動，神氣十足，十分耐人尋味。還有人們所熟知的「不倒翁」，更是齊白石所獨創。齊白石先後畫過多幅〈不倒翁〉，從我們所能見到的作品，可看出他畫不倒翁的初衷及形象的演變。一九一九年七月所作〈不倒翁〉，是迄今所知最早的，也是最稚氣、最不講筆法的一件。其初衷是「先生不倒」很好玩。一九二二年畫於長沙的〈不倒翁〉，改為正面持扇，眉心加一塊白，一如舞台上的丑官。從題詩可知，白石畫

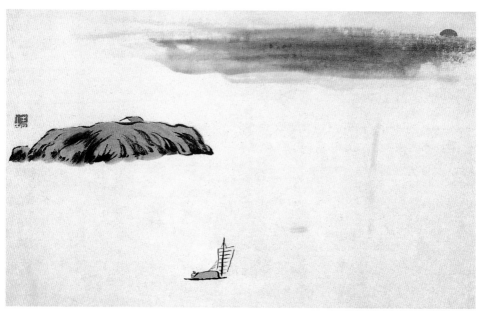

借山圖冊　1902 年　30 × 48cm

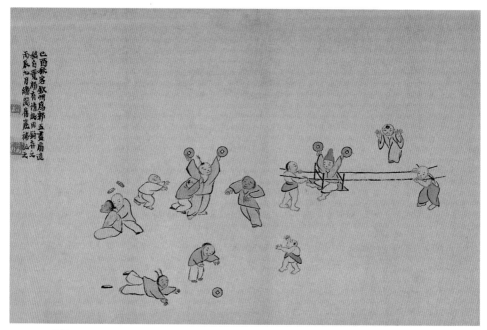

嬰戲圖　1909 年　29.5 × 45cm

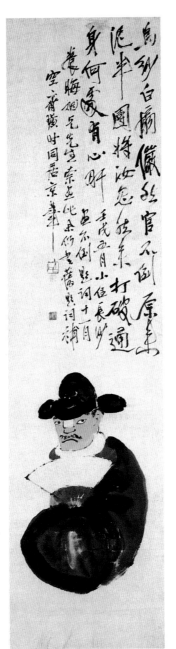

胡適題不倒翁

不倒翁　1922 年 123.5 × 32cm (左圖)

不倒翁　1926 年 128 × 33cm (右圖)

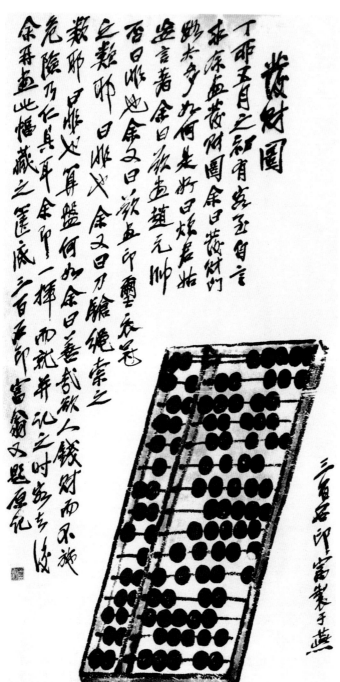

發財圖

丁卯五月之初有友至自言求余畫發財圖余曰發財門路太多如何是好曰煩君姑妄言著余曰欲畫趙元帥否曰非也余又曰欲畫印璽衣冠之類耶曰非也余又曰刀槍繩索之類耶曰非也余又曰算盤何如余曰善哉欲人錢財而不施危險乃仁具耳余即一揮而就并記之時客去矣余乃畫此幅藏之篋底三百石印富翁又題原記

三百石印富翁手製

發財圖
1927 年
115 × 52cm

山水
(冊頁之四)
1921 年
27 × 16cm

此已有諷刺意味。在一九二三年畫〈不倒翁〉，正襟危坐
狀，題詩曰：「村老不知城市物，初看此漢認爲神。置之堂
上加香供，忙殺鄰家求福人。」寓諧於莊，耐人尋味。一九
二五年所畫〈不倒翁〉，臉上染色留白，一副蠢蠢欲動狀，
與題句中「官袍楚楚通身黑」、「自信胸中無點墨」相得益彰，
看後令人忍俊不禁。同年還畫過側背面〈不倒翁〉歪戴著無

竹林白屋
(山水條屏之一)
1922 年
149 × 39cm
(左圖)

米氏雲山
(山水條屏之四)
1922 年
149 × 39cm

草堂煙雨
1922年
29.5×39cm

紗翅的官帽，露出半個光頭樣子可笑而傳神，充滿喜劇性。其他人物畫如〈西城三怪圖〉、〈漁翁〉、〈搔背圖〉等，更貼近現實生活，帶有明顯的情緒性，風格古樸，別具一種返璞歸真的意趣。這些人物畫無論是內容還是形式都脫離了前人窠臼，形成了創造性的個人風格。

總之，持續十年之久的「衰年變法」，使齊白石作品的藝術格調有了質的升華。畫法上從摹仿到創造，風格上從疏簡、散漫變為熱烈、厚重、凝練與平樸。在向前人學習的過程中，從不丟掉自己的氣質個性和生活經驗，這是齊白石獲得大成功的關鍵所在。

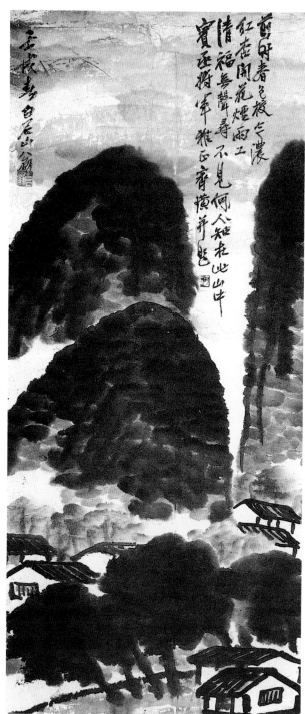

舊節春色枝已濃
紅杏開花煙雨工
清福無聲尋不見
寔逐將軍雜正齊橫芥
何人知老此山中

齊大農壽
白石山人畫

紅杏煙雨
1922 年
104 × 40.5cm

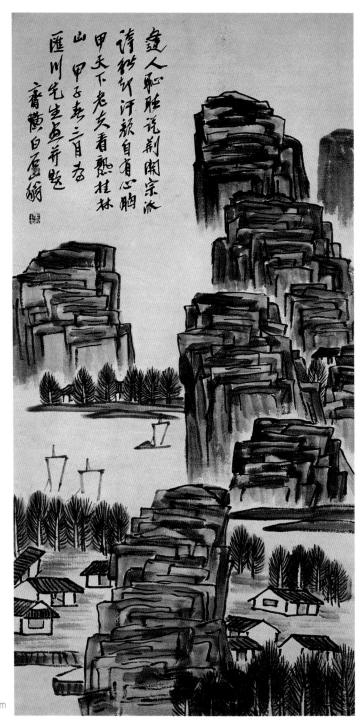

逢人恥聽說荊關宗派

詩粉於汗顏自有心胸

甲天下老夫看熟桂林

山甲子春三月者

匯川先生画幷題

齊璜白石山翁

桂林山
1924 年
86.2 × 43.1 cm

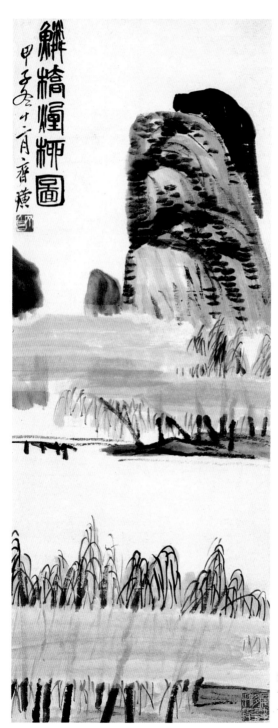

鱗橋煙柳圖
1925 年
101.5 × 38.7cm

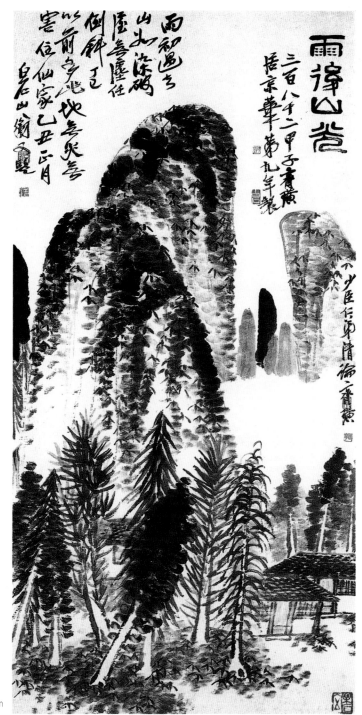

雨後山光
1925 年
98 × 49cm

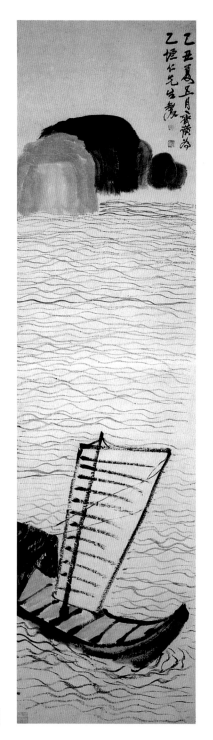

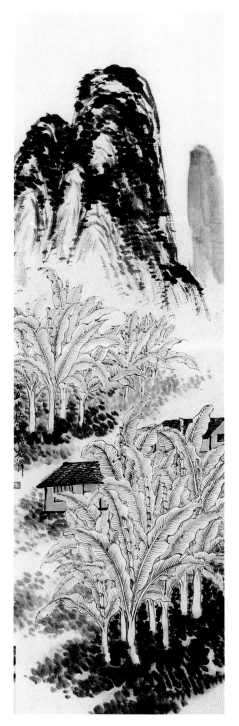

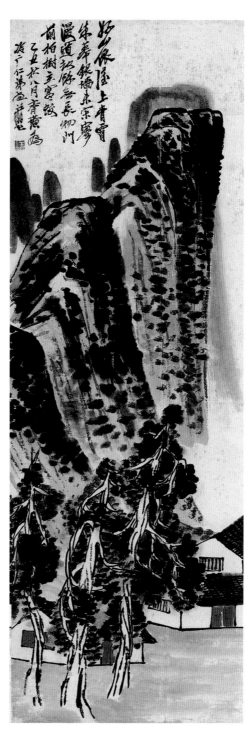

好山依屋上青霄
結葬銀牆未覺寥
溫道祗愁無長物
前柏樹子宣絞
乙丑秋八月齊黃爲
濟寧行第一

孤帆圖
1925 年
178 × 47cm
(左頁左圖)

蕉屋圖
1925 年
140 × 45cm
(左頁右圖)

好山依屋圖
1925 年
120 × 42cm

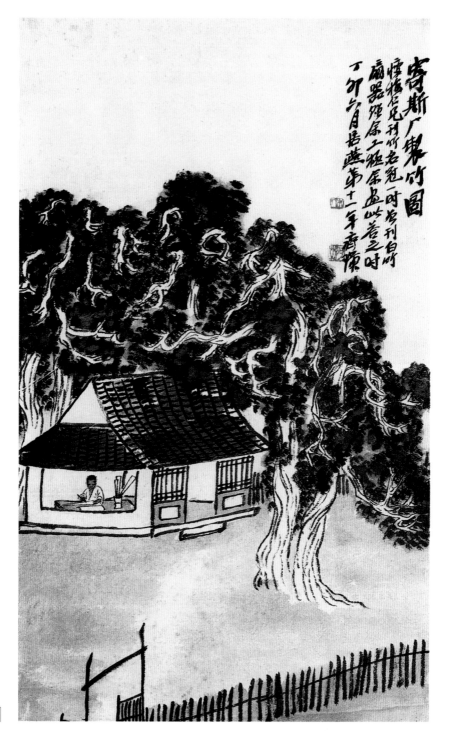

寄斯广製竹圖

懶倦居兄刻竹名冠一時余刊白竹
扇器殂保工程居畫此著之時

丁卯六月居燕第十一年齊璜

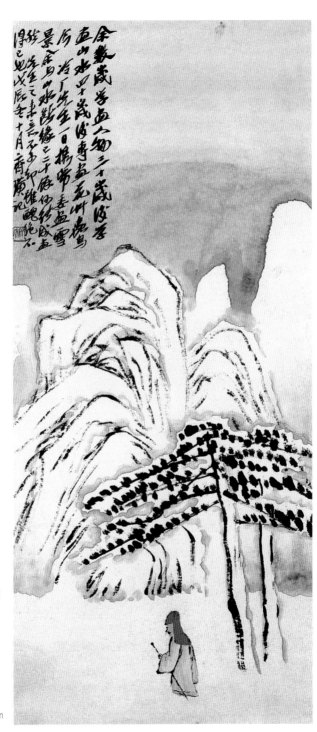

寄斯庵製竹圖
1927 年
49 × 30cm
(左頁圖)

雪山策杖
1928 年
78.5 × 34.2cm

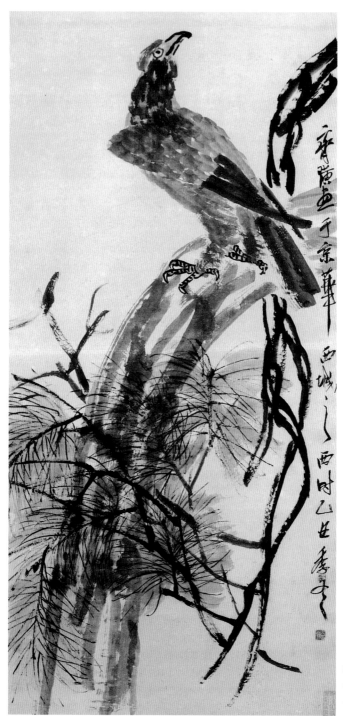

松鷹圖
1925 年
129.5 × 62.3cm

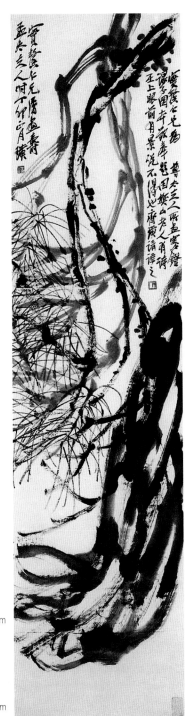

柴笆
1927 年
133.5 - 34cm
(右圖)

蒼松圖
1927 年
136 × 33.5cm

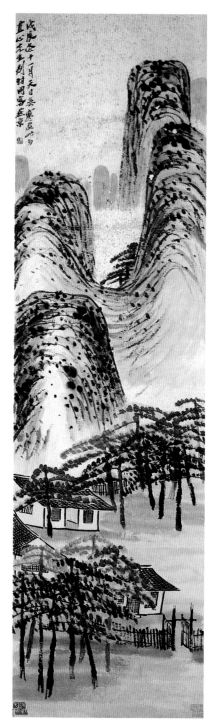

青松白屋圖
1928 年
156 × 44cm

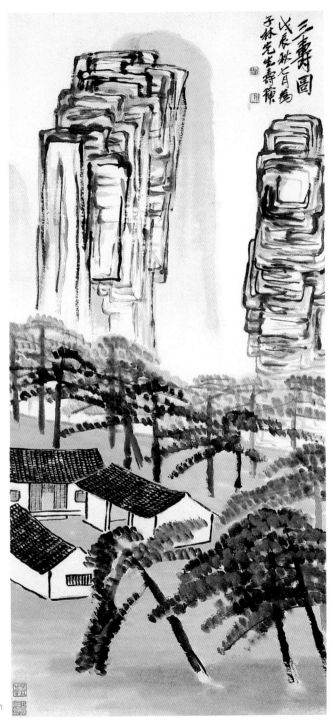

三壽圖
1928 年
112 × 52cm

漁翁
1927 年
137 × 33.6cm

搔背圖

1927 年

133.5 × 33cm

西城三怪圖

余庚申來京師與人言厂
和尚市言師如人雪厂
閣道橋上憐視無者
君為西城三怪言曰餘
則君與余西城今日
之怪也惜無多人
雲厂壽言白曰如
居西城為成三怪矣
一曰厂本借此館余
白其年明日子來出
師余此余舟借余並
見之必與身那
此二絶非兩客
閉戶恒藏老病身那
任有稱奇華恕見
塔身外史連名柳心
西山浴人幻緣隆夢
餐雲雲夢襄夢長
醒雲厂沙非阿長
果然修為佛同龕
雲厂和尚咏布雨寅
北一白齊璜

西城三怪圖　1926 年　60.9 × 45.1cm

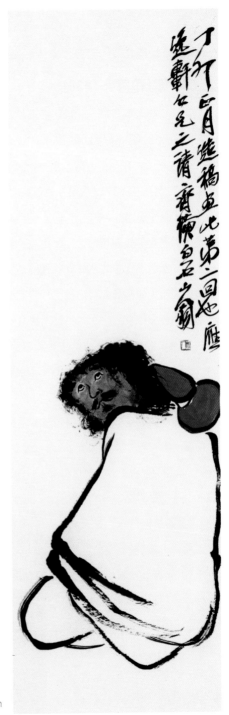

鐵拐李
1927 年
105.5 × 32.5cm

聲名漸加(1927～1936)

　　聲名漸加的齊白石，在一九二七年至一九三六年的十年間，安居於跨車胡同十五號辛勤耕耘。自題詩云：「鐵柵三間屋，筆如農器忙。硯田牛未歇，落日照西廂。」個性化的藝術風格趨於成熟和穩定。他與他的藝術也為世人所接受。一九二七年秋，北京國立藝專校長林風眠請他到學校去教中國畫。起初齊白石怕教不好鬧笑話，竭力推辭，後經朋友們再三勸說，才應允。想不到教學效果很好，得到學生和同事的推崇，尤其是法籍教師克利多，更是佩服他，晤談之下，齊白石得出「始知中西繪畫，原只一理」的結論。

　　在教學生的過程中，齊白石曾反覆闡明自己的許多藝術見解。如，他主張畫見過的東西，說：「凡大家作畫，要胸中先有所見之物。然後下筆有神。」「作家妙在似與不似之間，太似為媚俗，不似欺世。」在對待傳統上，他反對死臨死摹，強調「能將有法變無法」，顯露個性風格。又以切身體驗諄諄教導學生：「學我者生，似我者死。」「小技拾人者則易，創造者難，欲自立成家，至少苦辛半世，拾者至多半年可得皮毛也。」還在一

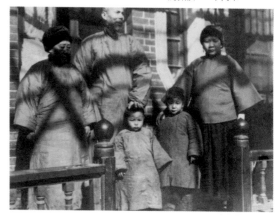

一家子
（左起：陳春君、齊白石、齊良已、齊良遲、胡寶珠）
約攝於20年代末

齊白石故居

（成人排名左起：齊白石、胡寶珠、家旭）

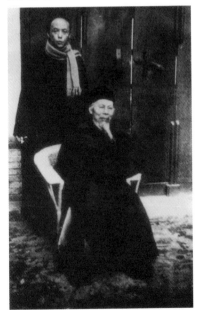

與弟子李苦禪

40年代初期拍攝

個學生的畫上題道：「布局心既小，下筆膽又大。世人如要罵，吾賢休害怕。」等等。一九二八年，北洋軍閥政府垮台，國民政府定都南京，改北京爲北平。藝專亦改爲北平大學藝術學院。同年十月，徐悲鴻任藝術學院院長。徐氏十分推崇和理解齊白石的藝術，繼續聘齊爲教授，並與之結下了深厚的友誼。一九二九年，徐悲鴻辭職南返，齊白石曾有〈作畫寄贈徐君悲鴻並題兩絕句〉。詩中有句云：「我法何辭衆口罵，江南傾膽獨徐君。」詩後自注云：「徐君考諸生，其畫題曰『白皮松』。考試畢，商余以定甲乙。余所論取，徐君從之。」

一九三一年，齊白石還應邱石冥之聘，任教於私立京華藝專。

這一時期拜齊白石爲師學刻印、中國畫的校外弟子也很多。如賀孔才、楊泊廬、梅蘭芳、李苦禪、瑞光和尚、邱石冥、趙羨漁、方問溪、羅祥止、王雪濤、于非闇等。齊白石曾有一方「三千門客趙吳無」印，表現出他對能有如此衆多弟子而頗感欣慰和自豪的心理。

除與門人弟子親朋好友交往外，齊白石基本上不參加社交活動。尤其是一九三一年東北淪陷後，經常閉門謝客，甚至於屋前加一道鐵柵欄。「鐵柵屋」由是得名。是年春，樊樊山在北平去世，齊白石親去吊唁，並有詩云：「似余孤僻獨垂青，童僕都能辨足音。怕讀贈言三百字，教人一字一傷心。」還刻有「老年涕淚哭樊山」印，可見他失去論詩知己的心情。夏，到張次溪家的張園小住。這裡原是明朝

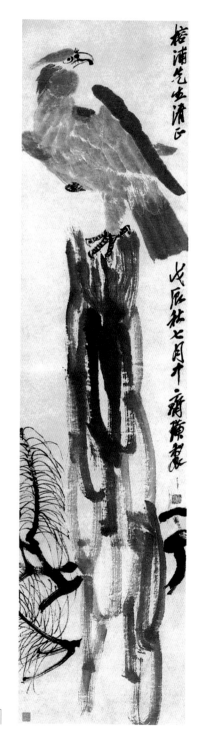

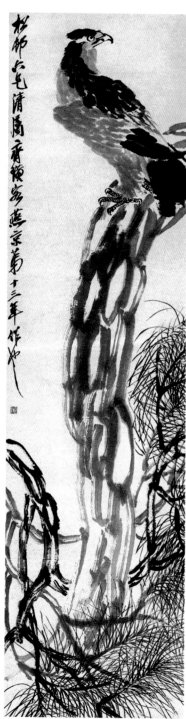

松鷹圖
1928 年
135.8 × 33.4cm
（左圖）

松鷹圖
1929 年
177.5 × 47.5cm

將領袁崇煥故居，到清末已滿目荒蕪。民初張篁溪出資購得，並修葺一新，又掘池種樹，得山林情趣。齊白石住在後跨院西屋，自題「借山居」匾額懸於屋內。作畫之餘，可蒔花種菜，與張氏父子遊附近的萬柳堂、夕照寺、臥佛寺。有詩云：「四千餘里遠遊人，何處能容身外身。多謝篁溪賢父子，此間風月許平分。」秋，東北淪陷，重陽節齊白石與黎松安登宣武門城樓，東望炊煙四起，猶如遍地烽火，心中無限感慨，有詩句云：「莫愁天倒無撐著，猶峙西山在眼前。」

　　這十年間，齊白石還曾兩次出京：一是南返探親，二是入川蜀遊。一九三五年初春，齊白石攜寶珠回湘潭祭掃先人墳墓。見房屋依舊，果木花卉更加茂盛，孫輩已成行，且多有不識者，只有髮妻春君瘦弱多病，令人備覺傷情。後在日記中寫道：「烏烏私情，未供一飽，哀哀父母，欲養不存。」又刻「悔烏堂」、「客久子孫疏」、「時計何遲」等印，表現出齊白石濃郁的思鄉情結。一九三六年春，齊白石又應四川軍閥王贊緒之邀，攜寶珠、良止、良年經漢口乘船入川。先到嘉州登岸訪寶珠娘家胡家沖，祭掃胡母墳墓。再登舟西行，至重慶，改乘汽車至成都。住南門文廟後街。識方旭(號鶴叟)，又與神交多年的金松岑、陳石遺相見(金松岑曾允為齊白石寫傳，後未果)；又有許多國立藝術院和京華藝專的學生招待他吃飯，並陪他遊覽青城、峨嵋。齊白石覺蜀中山水雄奇飄渺，別具特色。曾在川輪中吟詩道：「怒濤相擊作春雷，江

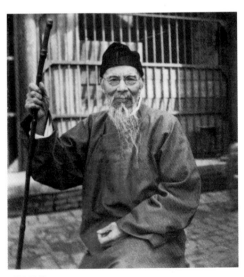

鐵柵屋前
40年代中期拍攝

霧連天掃不開。欲乞赤烏收拾盡，老夫原爲看山來。」居四川四月有餘，秋九月返京。

這十年中，齊白石有詩集、畫集、印集陸續印行。它們是：一九二八年出版的《借山吟館詩草》、《白石印草》和胡佩衡編《齊白石畫冊初集》；一九三二年七月出版的由樊樊山、吳昌碩題簽，徐悲鴻作序的《齊白石畫冊》；一九三三年出版的《白石詩草》(八卷)和《白石印集》(十冊)等。這標誌著衰年變法以後，齊白石的繪畫藝術已經形成個性化風格，進入了他一生中最富創造力的時期。其作品技巧高超、精氣十足。我們不妨將這十年的精彩之作，按時間和類別排列起來作一番巡禮。

一九二八年至一九三二年期間，齊白石的作品在表現和風格上仍有局部調整，花卉、禽鳥、魚蟲作品最多，亦有十分精彩的山水畫和人物畫。

齊白石常畫的大型禽鳥是鷹與鶴。這大約與鷹的雄猛、鶴的長壽有關，畫它們是有一定寓意的。齊白石在鄉間幽居時期便曾經長時期觀察一隻在門前樹上築巢的雄鷹。這期間所畫鷹大多是應人所求，篇幅較大，配以松樹。如作於一九二八年〈松鷹圖〉，畫正面雄鷹單腿獨立於松樹幹上，扭著頭向右上方望去，翅膀尚未收起。全身皆以不同墨色寫出，細看每筆都很有韻味，整體看又神氣十足。作於一九二九年的〈松鷹圖〉，畫側立雄鷹，身體和羽翼用沒骨法，濃濃淡淡，頭下略加赭墨，見筆見墨。以勁健之墨線勾出鷹喙及爪、眼睛，顯得神采飛揚；加之刻畫精彩的松枝和松針，堪稱傑作。另有〈松鷹圖〉和〈雛鷹圖〉，亦作於這個時期。

齊白石還喜歡把八哥與梅花、菊花結構在一個畫面中。如作於一九二八年的〈梅石八哥〉、〈菊花八哥〉、〈紅梅

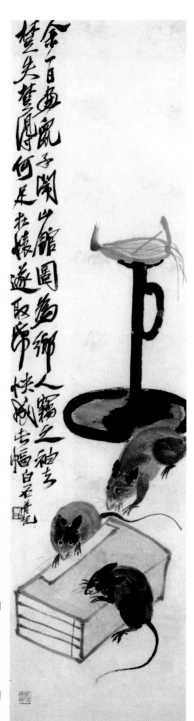

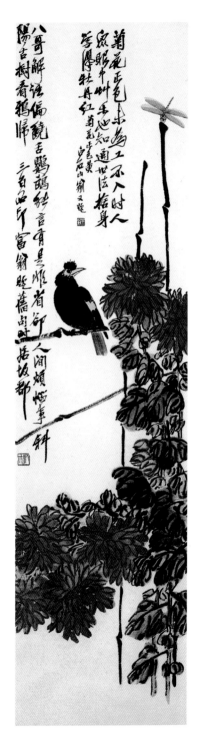

菊花八哥
約20年代晚期
136 × 34cm
（右圖）

鼠子鬧山館
約30年代中期
129 × 33.4cm

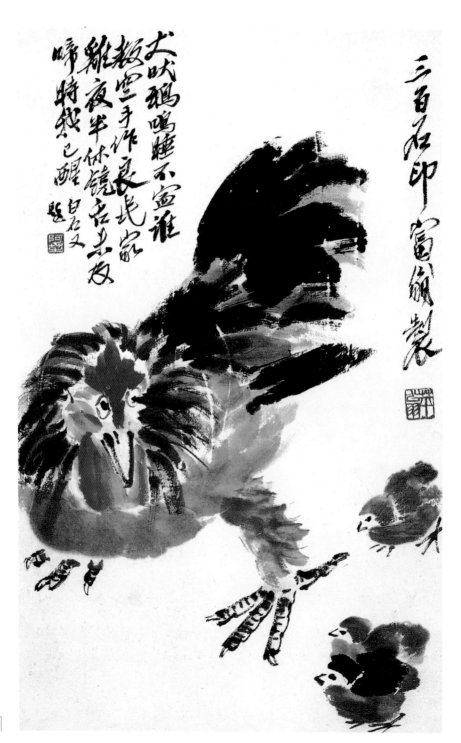

犬吠鵝鳴睡不寧誰
撥空手作夜北家
雞夜半休鏡冬入夜
啼特起已醒

三百石印富翁領製

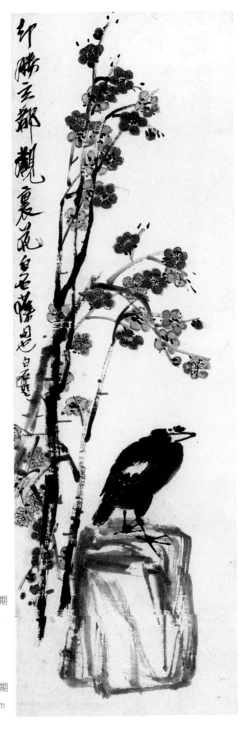

家雞
約20年代晚期
52 × 31.5cm
(左頁圖)

紅梅八哥
約20年代晚期
100.5 × 33cm

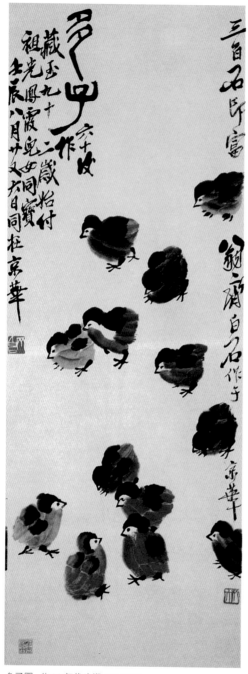

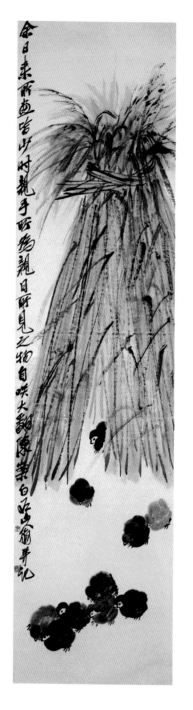

多子圖　約20年代晚期　98×36cm

稻草雞雛　約20年代晚期　133.3×34cm（右圖）

雨歸圖
約20年代晚期
39 × 43cm

八哥〉，常以紅花、黑鳥的對比，先聲奪人、艷而不俗。雞也是齊白石最常畫的禽類。既有毛羽紛披的雄雞，又有毛絨絨的小雛雞，如〈家雞〉、〈多子圖〉。在〈稻草雞雛〉中題「余日來所畫皆少時親手所為、親目所見之物，自笑大翻陳案。」可知他畫雞和收割後的稻草是懷著對少年生活的眷戀之情而為之的。巧妙的構圖，精粹的筆墨，更生發著田園情意。

期間時有精彩的山水畫問世，如〈石村圖〉、〈雨歸圖〉。前者畫巨石遠山，中有平川，數間屋舍錯落其間，開朗平遠；後者畫雨中叢樹飄搖生態，煙波浩淼一望無邊，舉傘之人頂風獨歸，寥寥數筆，情境幽然。最值一提的是作於一九三二年的〈山水十二屏〉，堪稱齊白石盛期山水畫的代表作。如其中的〈借山吟館圖〉，坡岸上，茂密的綠竹掩映著數間白屋，青山淡遠，池水如鏡，數隻游鴨嬉戲其間。結景平實，於恬淡中生發著親切、寧靜的鄉情。〈木葉泉聲〉：清泉如注自上而下，兩邊參差錯落地排列著數株小樹。構圖奇特，用筆簡潔若有神助。那些濃濃淡淡的墨點，信手揮灑，都有婆娑起舞之態；〈雨後雲山〉，山頂上的烏雲尚未散盡，天邊已露出晴霽的亮光，夏雨初歇，山石莽蒼、林木濃郁，只有房屋被洗的一塵不染，水墨淋漓，似有一股濕氣迴盪其中，令人感悟著雨後的清新。

這一時期的人物畫作品當屬二十四開〈人物冊〉最精彩

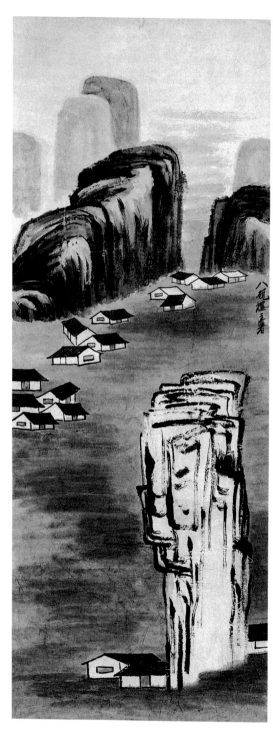

石村圖
約20年代晚期
165×62cm

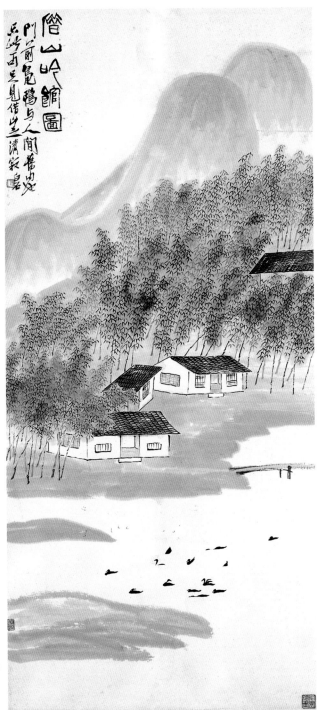

借山吟館圖
(山水條屏之一)
1932 年
128 × 62cm

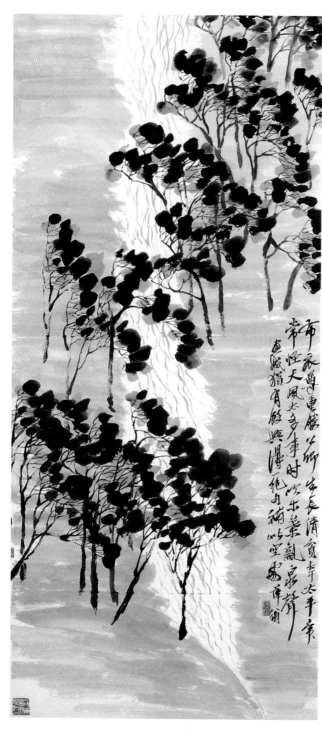

木葉泉聲
（山水條屏之二）
1932 年
128 × 62cm

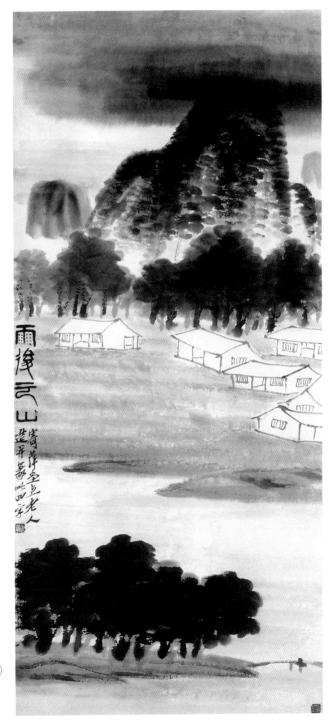

雨後雲山
(山水條屏之七)
1932 年
128 × 62cm

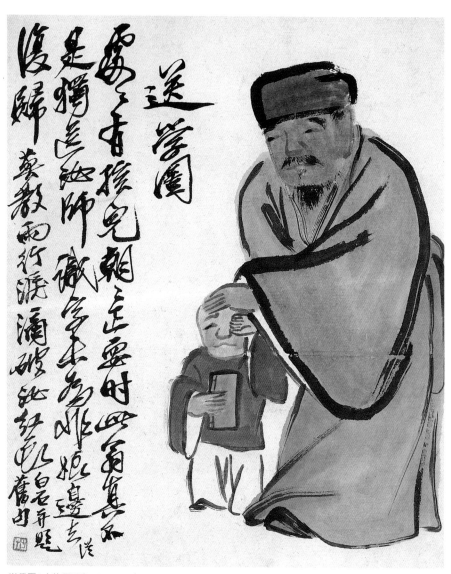

送學圖（人物冊頁之一） 1930年 33×27cm

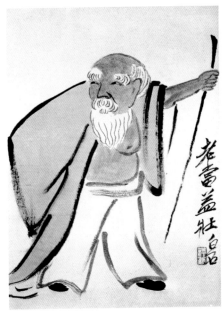

人罵我我也罵人
約1930年
35.5×25.4cm

老當益壯
約1930年
35.5×25.4cm
(右圖)

也最有代表性。其中〈送學圖〉，畫一老者送小兒去讀書。那紅衣孩兒一手拿書一手拭淚，老者撫摸著他的頭，似在安慰。畫中題詩：「處處有孩兒，朝朝正要時。此翁眞不是，獨送汝從師。識字未爲非，娘邊去復歸。莫叫兩行淚，滴破汝紅衣。」另有〈夜讀圖〉，畫燈光下讀書的孩子伏案睡去，臉埋在手背上，只露著圓圓的娃娃頭。這兩幅畫中的小孩當是齊白石的幼子，舐犢深情，躍然紙上。另有〈老當益壯〉、〈人罵我我也罵人〉，都表現著他的自我意識、生活態度與情狀。其造型拙樸，用筆簡而有力，注重神韻，頗具詼諧感。

　　一九三二年至一九三七年間，有《白石印草》、《白石詩草》先後印行。後作詩刻印相對減少，其畫作筆力更加沉厚，意境、格調更加和諧高超，寫意花鳥畫最多，主要用潑墨與勾勒點畫相結合的畫法，間以沒骨法。如畫於一九三四年的〈藤蘿〉，紫花串串，枝葉紛披。以沒骨法畫藤

花，加以勾點，潤澤嬌嫩；乾澀之筆寫曲曲彎彎的藤條，筆走龍蛇，似有風動；枯潤交織，透出濃濃春意。作於一九三六年的〈蝦蟹圖〉，純以濃淡不同的水墨爲之，用筆準確，筆法多變，把那些水族生命畫得鮮活生動，似在水中戲。作於一九三七年的〈仁者多壽圖〉，則以沒骨大寫意法直接用洋紅潑寫出碩大的桃實，再以花青、赭墨寫出葉子和樹幹，後用濃墨勾葉筋，濃重艷麗。其中也有以極工細的草蟲爲主的畫，如〈蜻蜓戲水圖〉，在浩淼的水面上一隻蜻蜓款款飛來。蜻蜓畫得極工致，結景極簡潔，在極工和極簡的對應中創造出清幽、玄遠的有情之境。

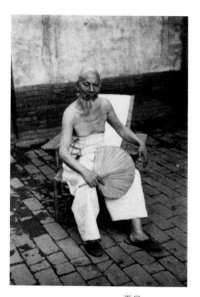

夏日
30年代中期拍攝

這一時期，齊白石很少畫人物、山水，除非有特殊請求。如，一九三二年至一九三三年間，他請在京的文化名人爲其詩集題辭，精心畫山水數幅以回贈。其中有贈吳北江的〈蓮池書院圖〉、贈張次篁〈葛園耕隱圖〉，皆命題山水。前者繁茂濃郁，後者疏朗淡雅，堪爲精妙之作。

此期間齊的人物畫以佛道仙人爲主，筆法更加粗簡尚意，形象樸厚而神氣亦足。如一九三五年所作〈壽酒神仙〉、一九三六年所作〈捧桃圖〉與〈鍾馗搔背圖〉等。後一幅題詩道：「者裡也不是，那裡也不是。縱有麻姑爪，焉知著何處？各自有皮膚，哪能入我腸肚。」畫中小鬼爲主子

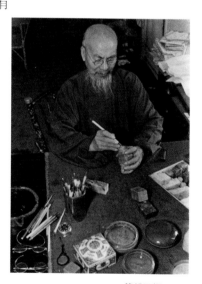

筆耕不輟
30年代中期拍攝

搔背，但爲別人搔癢總難搔著癢處，侍候別人的小鬼總不好當。畫面詼諧，詩句頗有理趣，看後令人忍俊不已，又得到某種社會性啓示。

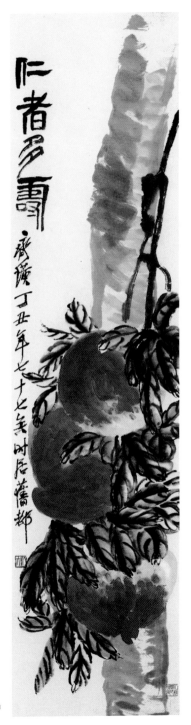

仁者多壽
1937 年
135.8 × 32.8cm

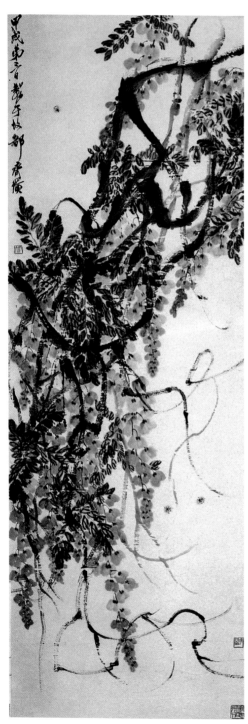

紫藤
(局部)
(右頁圖)

紫藤
1934 年
194×67cm

開花結實三千年

素垣先生壽 丙子秋初 齊璜

捧桃圖
1936 年
111 × 47cm

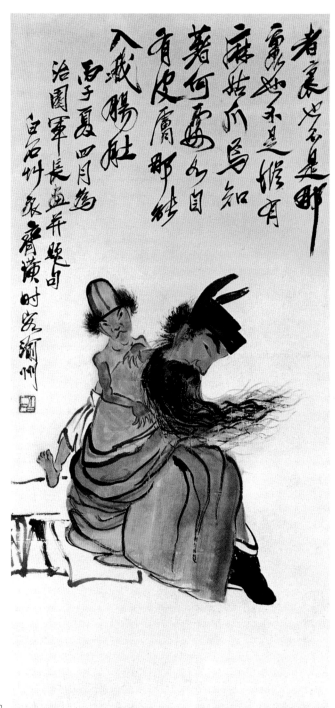

者裹此必是耶
霸業如灰只之據有
麻姑爪為知
著何處必自
有皮膚耶知
入我腸肚
丙子夏四月為
治園軍長畫并題句
白石竹屋餘齊璜時客瀬州

鍾馗搔背圖
1936 年
96.2 × 44.7cm

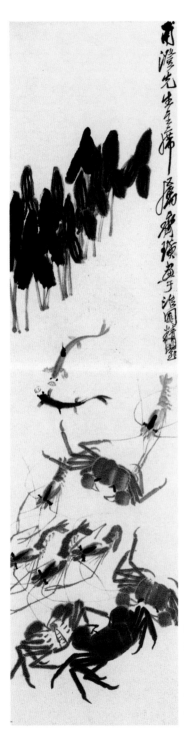

蝦蟹圖
(局部)
(右頁圖)

蝦蟹圖
1936 年
139 × 34.4cm

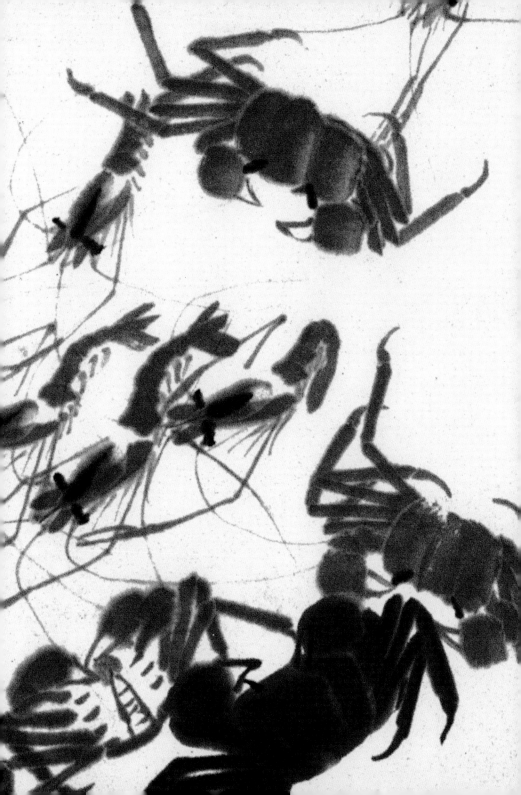

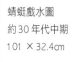

蜻蜓戲水圖
約30年代中期
101 × 32.4cm

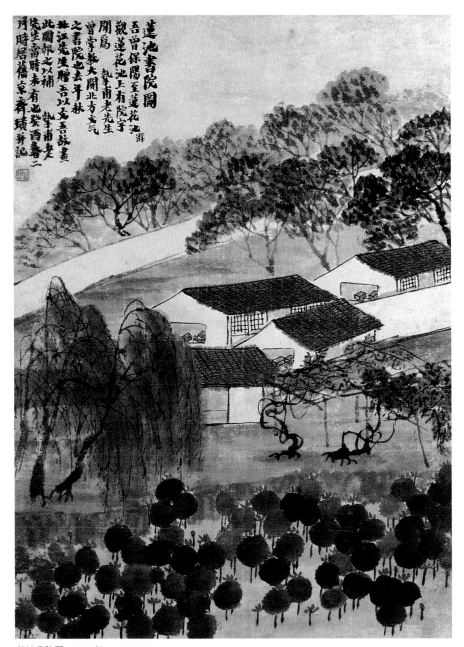

蓮池書院圖　1933 年　65.2 × 48cm

芋園耕隱圖

黄犢無欄繫木頭行止與世是同
傳我思仍舊扶犁去那得餘年健是牛
次費先生仁世兄雅屬芋園丁酉秋八月齊璜並題

耕野帝王豪英
古出師
亙相春千秋
須知洗耳江
濱水不宵
牽牛餘不
流畫圖題後
是農枕上又得
墨絕句白石

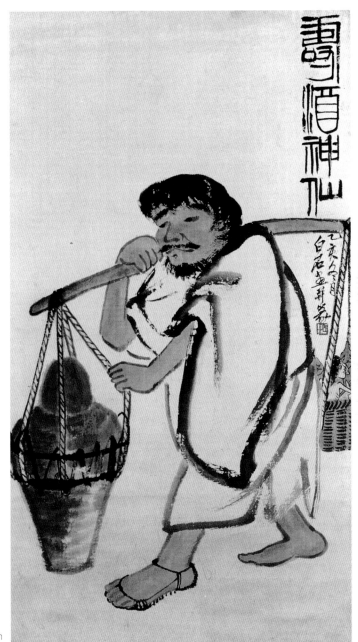

葛園耕隱圖
1933 年
67 × 38cm
(左頁圖)

壽酒神仙
1935 年
114.5 × 63cm

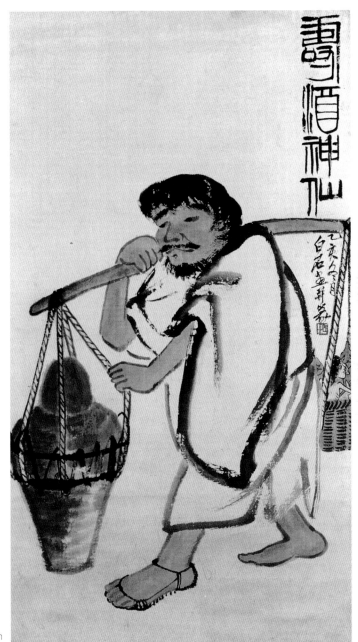

避世深居(1937～1945)

　　一九三七年春，齊白石相信算命先生說他丁丑年辰戌相刑的預言，用瞞天過海法，改七十五歲爲七十七歲。

　　這一年七月七日，日本侵略軍發動了盧溝橋事變。不久，北平、天津相繼失陷。九月，陳散原在京絕食逝世，齊白石作挽聯云：「爲大臣嗣，畫家爺，一輩作詩人，消受清閑原有命；由南浦來，西北去，九天入仙境，乍經離亂豈無愁。」末一句正道出了他自己當時的心情。淪陷後的前三年，齊白石辭去藝術學院和京華藝專的課，決心閉門家居。當時齊白石的名聲已遠播海外。一九三九年，不斷有敵僞人員來登門求見、求畫，請客拉關係，齊白石不願與之糾纏，便在大門上貼出「白石老人心病復作，停止見客」的告白。但爲了生計又不得不補寫「若關作畫刻印，請由南紙店接辦」。到一九四〇年始接受所來筆單，又怕日僞大小頭目再來糾纏，便又貼出「畫不賣與官家，竊恐不祥。中外長官，要買白石之畫者，用代表人可矣，不必親駕到門。從來官不入民家，官入民家，主人不利，謹此告之，恕不接見」的告白。又反復聲明：「絕止減價、絕止吃飯館、絕止照相。」但還是有些人花樣百出地要畫、要錢。齊白石

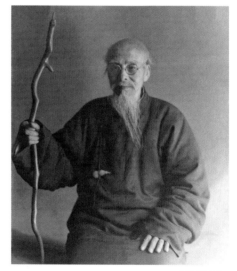

白石老人像
1937 年拍攝

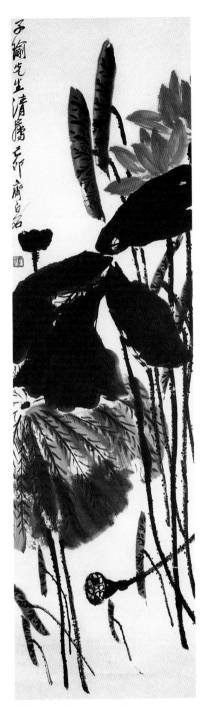

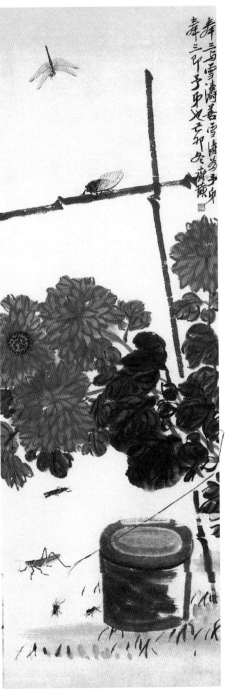

荷花　1939 年 151.5 × 42cm　　　　　秋趣圖　1939 年 104 × 34.3cm

在門上貼過各種措詞的告白，甚至還貼過「白石年老善餓，恕不接見」的條子。這些字條時常被人偷揭去賣錢，揭掉了又重新寫上，不計其數。一九四一年初夏，有幾個日本憲兵直闖進來，要找齊老頭，八十一歲的齊白石只好坐在籐椅上裝聾作啞，總算躲過去了。可天天提心吊膽，至一九四三年又貼出「停止賣畫」四個大字。齊白石曾在一友人畫的山水卷子上題詩云：「對君斯冊感當年，撞破金甌國可憐。燈下再三揮淚看，中華無此整山川。」這很能代表他當時的情懷。

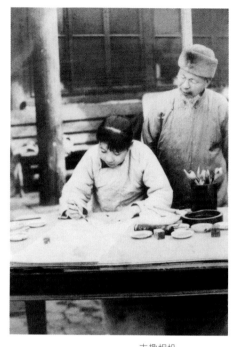

志趣相投
左起：胡寶珠、齊白石

在日偽統治時期，齊白石的家庭生活也有諸多不幸。一九三八年，五歲的良年病死。一九四〇年二月，髮妻陳春君在湘潭病逝。想起貧賤相隨六十多年遠隔千里不能當面訣別，齊白石十分悲痛，深情地寫下〈祭陳夫人文〉和「怪赤繩老人，繫人夫妻，何必使人離別；問黑面閻王，主我生死，胡不管我團圓」的挽聯。一九四一年五月，請在北平親友為證，將家產分為六股，春君所生三子分得湖南家鄉田產、房屋，寶珠所生三子分得北平房屋、現款。又鄭重聲明將「胡氏寶珠立為繼室」。一九四四年初，年僅四十二歲的胡寶珠去世，這對八十多歲的老人是個沉重的打擊，灑盡老淚猶難抑悲懷。又撰〈祭夫人胡寶珠〉文。一九四四年九月，夏文珠女士來作齊白石看護。

年事已高的齊白石也時常考慮到自己的後事。認為「生既難還，死亦難歸」。先是在北平西郊香山附近的萬安公墓

預置一塊生壙,還請同鄉汪頌年寫了墓碑,陳散原、吳北江、楊雲史等題了詞,但未得辦理。後又想埋骨風景秀麗的陶然亭旁。一九四二年初春,經張次溪與陶然亭慈悲祥林的主持和尚談妥,割贈亭東一段空地。齊白石攜夫人及幼子親到陶然亭覓壙,見此地高敞向陽,葦塘圍繞,十分滿意,填〈西江月〉一闋,並有數句跋語以紀其事。

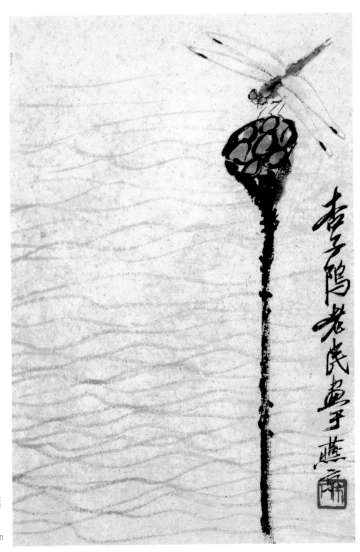

蓮蓬蜻蜓
1938 年
42 × 0cm

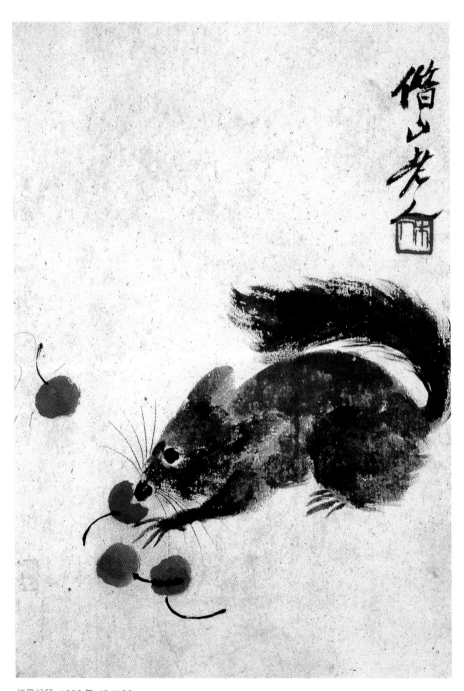

紅果松鼠　1938年　42×30cm

一九四五年初春，齊白石夢見他站在家鄉借山館旁，有人抬一口沒有蓋的棺材向他家裡走來，心想自己可能不久人世了。驚醒後自作一副挽聯曰：「有天下畫名，何若忠臣孝子；無人間惡相，不怕馬面牛頭。」雖爲解嘲之作，但也道出了齊白石做人處世的坦蕩胸懷。

是年八月十五日，日本無條件投降，宣告了抗日戰爭勝利。和全國人民一樣，齊白石心花怒放，徹夜難眠。十月十日北平受降，遂與好友侯且齋等在家中小酌以慶勝利。有〈七律〉云：「柴門常閉院生苔，多謝諸君慰此懷。高士虞危緣學佛，將官識字未爲非。受降旗上日無色，賀勞樽前鼓似雷。莫道長年亦多難，太平看到眼中來。」此後，齊白石又恢復賣畫，琉璃廠又掛出了他的筆單。

抗日戰爭期間，齊白石雖多次貼出告白，停止賣畫，但他閉門鐵柵屋，從未停止過畫畫。大寫意花鳥魚蟲及猛禽小獸更加精彩。物象更趨簡練，畫法精熟已形成創造性程式；花卉更強調色彩對比，筆墨風格老辣而若天成。如作於一九三九年的〈秋趣圖〉，艷麗的紅花，濃重的墨葉，沐浴在清澈的秋光之中，熠熠生輝，蜻蜓飛來，知了落在竹籬上，蟋蟀和蝗蟲爬在明光光的地面上，共同撥動秋的琴弦，奏出一支秋的頌歌；〈荷花〉用飽和的洋紅直接點畫荷花，襯以黑黑的濃墨葉，和用焦墨寫出的葉梗，在紅與墨、乾與濕、濃與淡的對比中形成鮮明奔放的視覺效果，楚楚動人；〈蓮蓬蜻蜓〉，構圖奇特，著筆極簡，卻情趣盎然；〈紅果松鼠〉，寥寥數筆，神靈活現。再如一九四一年畫〈枇杷圖〉，以濃黑的樹葉與明麗的黃色果實形成鮮明對比，再以淡墨和赭墨的枝柄插其中，顯得豐富而有變化。〈嚶鳴求友圖〉，畫一高一低褐色山石，各有一黑色八哥站立其上，相對而鳴。構圖簡略而均衡，數筆濃淡有秩的落墨，

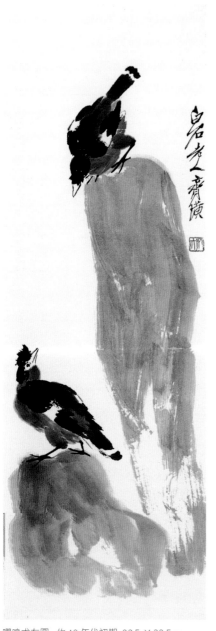

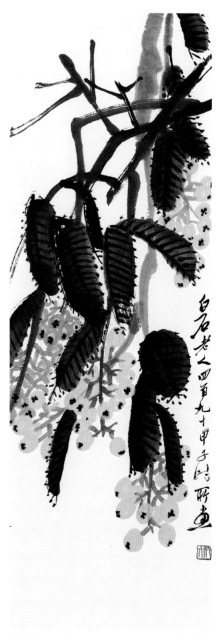

嚶鳴求友圖　約 40 年代初期　98.5 × 33.5cm　　　　枇杷圖　1941 年　99.3 × 33.2cm

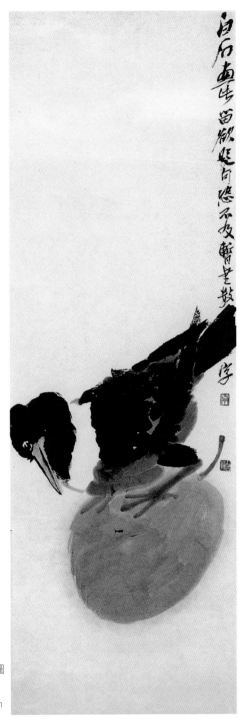

白項烏鴉圖
1950 年
99 × 32cm

極概括地將八哥的神態表現的惟妙惟肖。名不見經傳的牽牛花也是齊白石常畫的題材。自廿年代在梅蘭芳家見到各色如碗口大的牽牛花，齊白石對花的形態和色彩、筆法幾經琢磨變化，至四十年代已形成獨特風貌。如作於一九四五年的〈牽牛花〉，枝蔓紛披，墨葉蓊鬱，襯著喇叭形紅花，

黃花蚱蜢
(花草工蟲冊之二)
1942 年
31.5 × 25.5cm

楓葉螳螂
(花草工蟲冊之四)
1942 年
31.5×25.5cm
(左圖)

蝴蝶蘭飛蛾
(花草工蟲冊之十一)
1942 年
31.5×25.5cm
(右圖)

個個直立向上,透著精氣神。花形以數筆紅色寫出,簡潔
生動,匠心獨具。這一時期花鳥畫作品中特別值得一提的
還有幾部十分精彩的冊頁,一般以工致法畫草蟲,以闊筆
大寫意畫花卉,在粗筆、細筆,工致、疏放的對比中,取
得賞心悅目的審美效果。如作於一九四二年十二開花草工
蟲冊中的〈黃花蚱蜢〉、〈楓葉螳螂〉、〈蝴蝶蘭飛蛾〉等,都極
具藝術魅力。

　　這一時期少作山水畫,偶爾為之,亦十分精彩。如作
於一九三八年的〈舍利函齋圖〉,結景開闊、疏朗,著色清淡
雅致。尤其是那幾株虯曲的老柏樹,著筆不多卻顯得蒼鬱
優美。左上方的大段題跋,不僅在構圖上具有重要的均衡
作用,且有生發畫意之妙。另有〈冰庵刻印圖〉,物像璞厚拙
稚,饅頭一樣的山峰、盤子一樣的院落,簡而又簡。但屋
中刻印的小人卻歷歷在目,頗具返璞歸真的童趣。

舍利函齋圖　1938 年　35.6 × 93.4cm

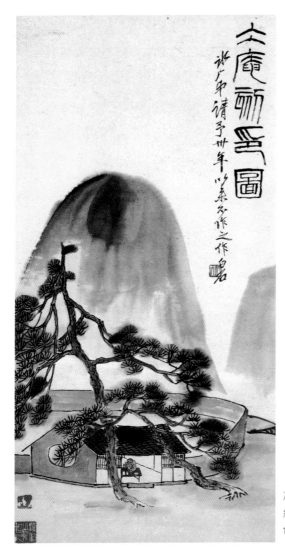

冰庵刻印圖
約 40 年代初期
101 × 51.5cm

　　這一時期畫人物畫不多。愈發拙樸幽默，並含有某寓
意。如〈挖耳圖〉，畫一老翁坐於竹榻上掏耳朵，一隻眼半閉
著，正掏得癢處，神情畢現，不禁令人啞然失笑。〈畢卓盜
酒〉，畫伏在酒甕上睡去的老者。題詩道：「宰相歸田，囊底
無錢，寧可爲盜，不肯傷廉。」於詼諧調侃中表現出齊白石
鮮明的愛憎態度。

挖耳圖
1945 年
68 × 34.2cm

宰相歸田橐
底無錢寧肯
為盜不肯
傷亷
楷此老人
畫吾自畫
阪橐

畢卓盜酒
約40年代中期
95×50.2cm

晚年 (1946～1957)

　　在齊白石生命的最後十年中，以他精美而獨特的藝術
創造贏得了崇高殊榮。

　　一九四六年一月，在重慶舉辦〈齊白石畫展〉，徐悲鴻
和沈尹默曾發表〈齊白石畫展啓事〉云：「白石先生以嶔崎磊
落之才從事繪事，今年八十五歲矣，丹青歲壽，同其永
年……」八月，徐悲鴻到北平任國立北平藝專校長，聘齊白
石爲名譽教授。十月，齊白石又應中華全國美術會之邀攜
良遲、夏文珠坐飛機到南京舉辦畫展，同行者有溥儒。抵
南京後下榻石鼓路十二號，張道藩、曹克家負責接待。先
後遊覽了玄武湖、雞鳴寺、中山陵、明
孝陵、靈谷寺、燕子磯、北極閣等名
勝，會見了于右任。張道藩拜齊白石爲
師，並安排了蔣介石接見。蔣有意推薦
齊爲國大代表，被齊白石婉拒。十一月
初，齊白石隨畫展到上海，晤梅蘭芳、
符鐵年，又見到了神交已久的朱屺瞻。
帶去的二百多張畫搶售一空。但當時物
價飛漲，帶回北平的一捆捆「法幣」，還
不值十袋麵粉。

　　早在卅年代，齊白石即請張次溪
筆錄他的生平，請金松岑爲其寫傳，後
因金去世而罷論。直到一九四六年秋，

齊白石像
40 年代中期拍攝
1950 年題記

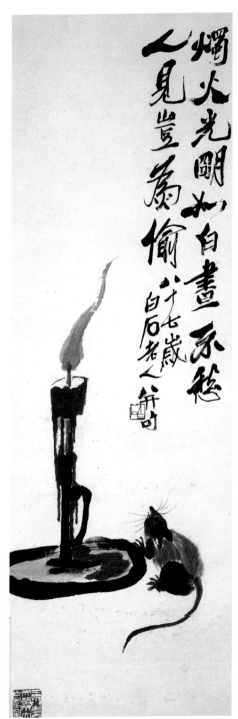

燭火光明如白晝不愁

人見豈畏偷八十七歲

白石老人并可

鼠・燭
1947 年
103 × 33.5cm

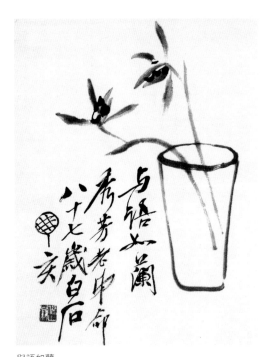

與語如蘭
1947 年
32 × 25cm

又請胡適爲其寫年譜。後胡適又請黎錦熙、鄧廣銘參與校改和審定。此年譜後由商務印書館於一九四九年出版。

從一九四六年至一九四八年，齊白石畫興勃發，以純熟老辣之筆創作了許多精品。如作於一九四七年的〈鼠・燭〉、〈殘荷蜻蜓〉、〈與語如蘭〉、〈竹雞・雞冠花〉、〈貓蝶圖〉、〈許君松壽〉；作於一九四八年的〈蛙戲圖〉、〈豐年〉、〈墨蝦〉、〈荷花鴛鴦〉、〈棕樹小雞〉等。還將避世時在廊簷下畫的許多工筆草蟲冊上加補寫意花卉，如完成於一九四七年的花卉草蟲冊頁中的〈雁來紅〉、〈海棠蜜蜂〉，完成於一九四八年的花卉草蟲冊中的〈蝴蝶蘭・螳螂〉、〈墨竹蝗蟲〉等，皆亦工亦寫，生機盎然，最具藝術魅力。總之，這一時期的作品，新題材與新樣式已不多，但筆墨、色彩和格調都有新的升華，愈加自如、簡潔，爐火純青。

一九四八年末，華北戰雲彌漫，不少人勸齊白石離開北平南下。歷經蒼桑離亂的齊白石憑他的人生經驗，料得南方也不可能平靜無戰，便以兩句舊詩答曰：「北房南屋少安居，何處清平著老夫。」時局不穩，貨幣貶值，有的人爲了保值，竟上百張的預購齊白石的畫。看著案頭積紙如山，令老人心驚肉跳，耗了心血、腕力，畫一張畫還買不了幾個燒餅，索性再次掛出「暫停收件」的告白。

一九四九年春天，他轉交了一封湘潭老鄉給毛澤東的信，沒想到毛澤東很快派人送來問候他的復信。接著他被

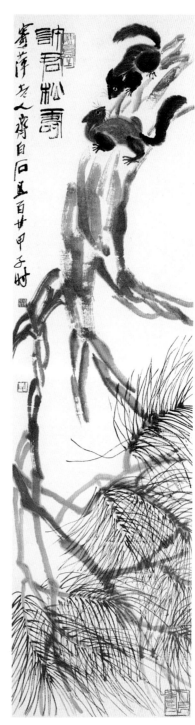

貓蝶圖
1947 年
139 × 35cm
(左圖)

許君松壽
1947 年
151 × 40cm

蛙戲圖
1948 年
67 × 34.3cm

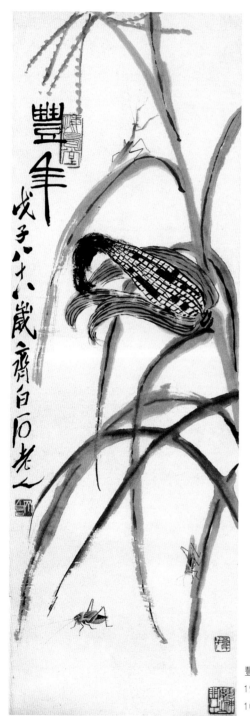

豐年
1948 年
101.8 × 33.8cm

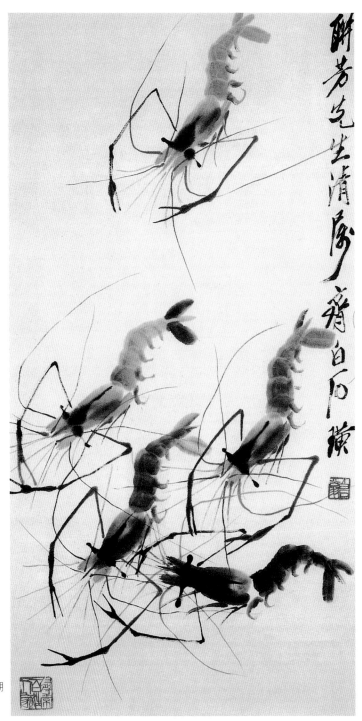

醉芳先生清屬 齊白石橫

墨蝦
約40年代晚期
67 × 36cm

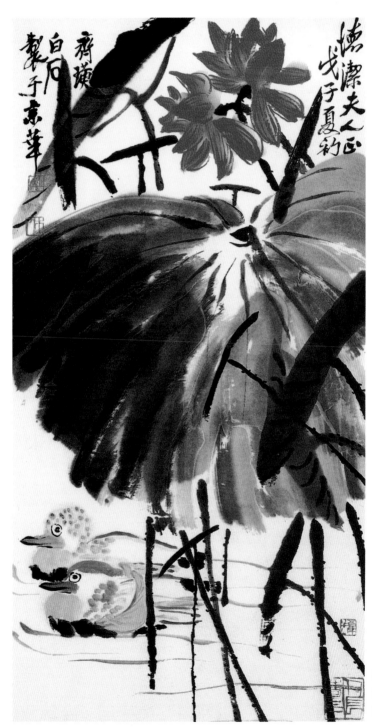

荷花鴛鴦
1948 年
96 × 50.5cm

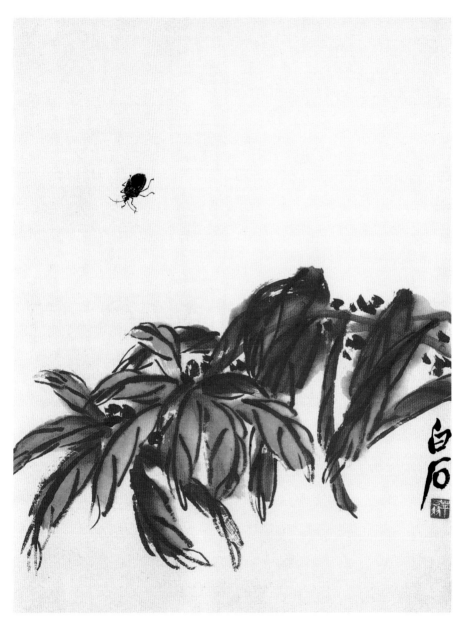

雁來紅 (花卉草蟲冊頁之五)　1947 年　45 × 34cm

選爲中共文聯全國委員會委員。
齊白石又刻朱、白文兩方毛澤東
名章托艾青轉交相贈。十月一
日，中華人民共和國成立，定都
北平，由是改北平爲北京。

一九五〇年三月，毛澤東派
章士釗邀請齊白石到中南海豐澤
園賞花、會晤。是時，園中兩株
三丈高的海棠花開正盛。朱德副
主席在座。他們談了許多話，後
共進晚餐。齊白石看著毛澤東的
面容，聽著那濃重的鄉音，備感
親切。回家後，揀端硯、歙硯、
圓硯各一方送與毛澤東。十月，
又將自己兩件得意之作：一九三
七年寫的「海爲龍世界，雲是鶴
家鄉」篆書聯和一九四一年畫的
雄鷹加題，呈送毛澤東。毛皆報
以豐厚的潤金。

篆書聯
1937 年
(1950 年補題)

一九五〇年四月，徐悲鴻出任新成立的中央美術學院
院長，仍聘齊白石爲名譽教授。接著，中共又給予他崇高
的地位和榮譽。一九五三年當選爲中共全國美協主席，一
九五四年當選爲全國人大代表，一九五七年被任命爲北京
中國畫院名譽院長。一九五三年齊白石壽誕之日，文化部
授予他「人民藝術家」稱號；在頒發的榮譽狀上寫道：「齊白
石先生是中國人民傑出的藝術家，在中國美術創造上有卓
越的貢獻。」周恩來總理和國內文化界著名人士都前來向他
祝壽。因跨車胡同房屋窄小，一九五五年，政府撥專款爲

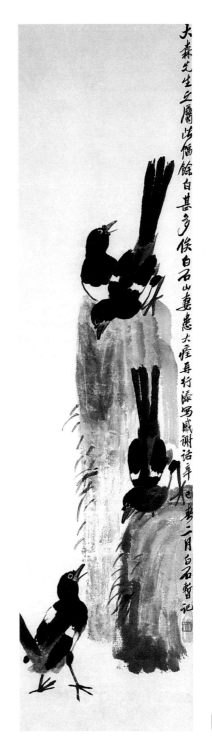

四喜圖
1941 年

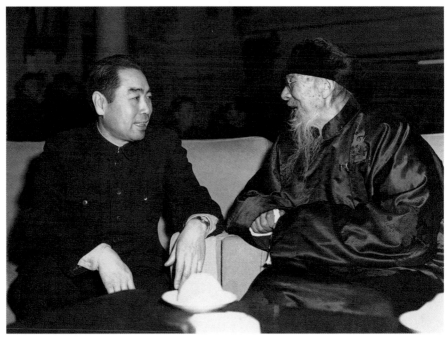

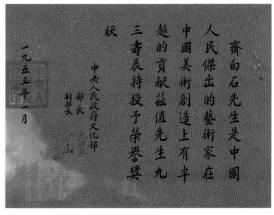

1953年1月7日，中共中華全國美術工作者協會舉行宴會，慶祝齊白石93壽辰，政務院總理周恩來出席了宴會，並與齊白石親切交談。

齊白石先生是中國人民傑出的藝術家在中國美術創造上有卓越的貢獻茲值先生九三壽辰特授予榮譽獎狀

中央人民政府文化部
部長
副部長

一九五三年一月

1953年1月，齊白石93壽辰時，獲中共文化部頒發的榮譽獎狀。

齊白石在鼓樓大街東雨兒胡同買一座寬敞的舊王府宅院，修葺一新。是年冬，齊白石搬入新居。後因管理不善，老人起居、生活不習慣，在周恩來的親自關懷下又搬回跨車胡同。爲此齊白石是深懷感激之情的。

一九五一年，齊白石看護夏文珠女士辭職，同鄉介紹一名在長沙長大的伍德萱女士任齊白石的秘書，負責老人的飲食起居。一九五五年伍女士離去，由張學賢女士繼任，直到齊白石去世。一九五三年，政府爲整潔市容，令清除市內一切墳墓，陶然亭一帶闢爲公園。齊白石十年前所置生壙

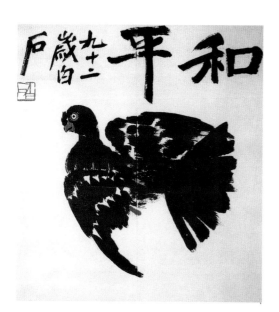

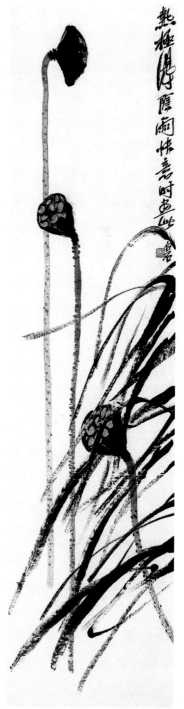

和平
（冊頁）
1952 年
36 × 30cm
（上圖）

草蓬圖
1950 年
135 × 33cm

和平鴿
1952 年
100 × 33cm

世世太平
1952 年
66 × 39.5cm

在清除之列，於是又想在西山葉恭綽的別墅──「幻住園」隙地要一塊墓地，再請張次溪為之辦理。葉恭綽慨然應允，齊白石即畫〈幻住園圖〉相贈。葉答以四首七言絕句，其中有句云：「結鄰有約何須買，試寫秋墳雅集圖。」

一九五四年三月，東北博物館在瀋陽舉辦「齊白石畫展」。四月，全國美協在故宮承乾宮舉辦「齊白石繪畫展覽會」，展出二百多件作品。九月，電影〈畫家齊白石〉在北京開拍。

五○年代是齊白石藝術生命的又一個春天。安逸的生活，舒暢的心情，使他在生命的最後幾年中仍能保持旺盛的創造力。一九五二年齊白石應邀到頤和園拍攝電影，晤舊友汪靄士、梅蘭芳。拍完電影，梅蘭芳講鴿子的習性，又放飛幾隻鴿子在空中盤旋，齊白石仔細觀察。回家後他又親養鴿子，觀察其動態。弟子胡橐曾拿畢卡索畫的鴿子給他作參考，齊白石看後說：「他畫鴿子飛時要畫出翅膀的振動。我畫鴿子飛時，畫翅膀不振動，但要在不振動裡看出振動來。」他曾畫「丈二匹」大幅〈百花與和平鴿〉，向在北京召開的「亞洲及太平洋區域和平會議」獻禮。此後，他一再畫鴿子，出神

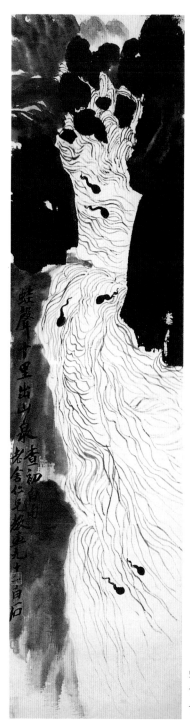

蛙聲十里出山泉
1951 年
134 × 34cm

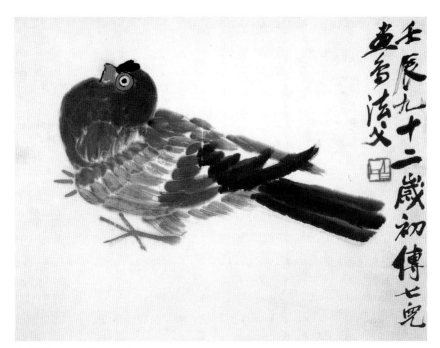

鴿（冊頁） 1952 年 30 × 40cm

萬年青（冊頁） 1955 年 31 × 45cm

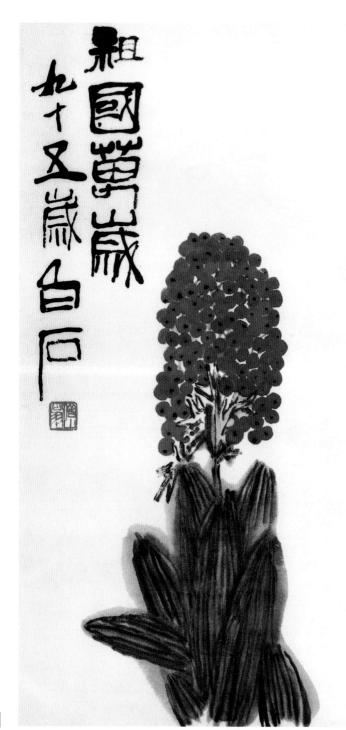

祖國萬歲

九十五歲　白石

祖國萬歲
1955 年
63 × 30cm

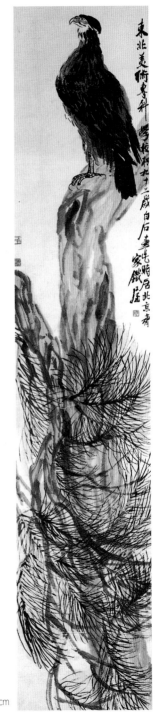

松鷹圖
1953 年
307.8 × 61.6cm

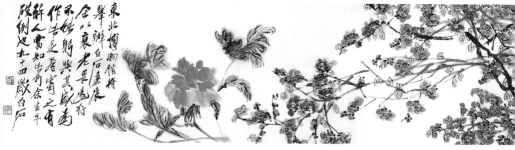

东北博物馆将
举辨白石画展
余以衰老畏远行
不能躬与其盛为
作此长卷寄之有
解人曹知其所余生平
脱倒迟九十四岁白石

折枝花卉卷 1954年 46×396cm

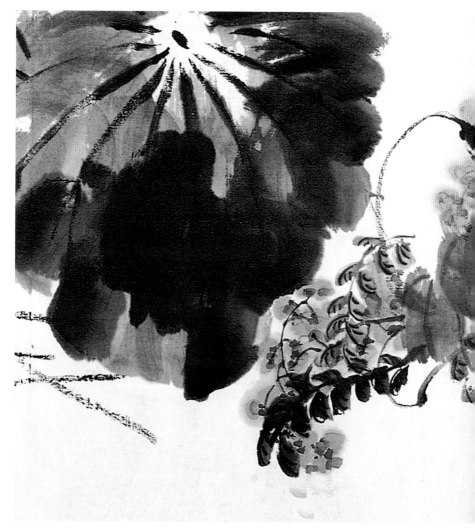

折枝花卉卷(局部)

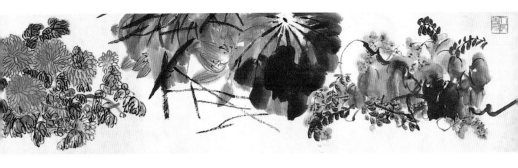

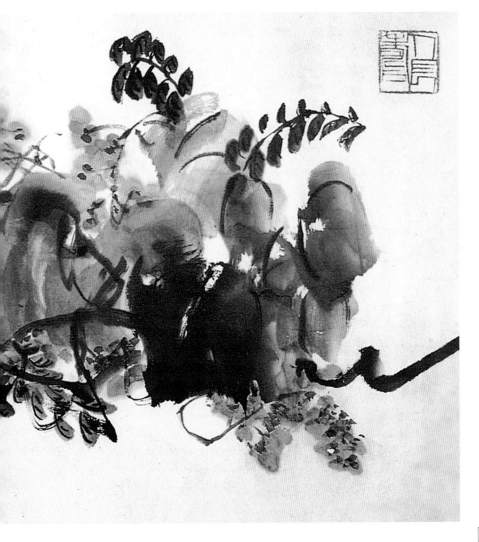

東北博物館將舉辦白石遺展，金以裏老畏遠行，不能躬與其盛，為作此長卷寄之。有解人當知先所余生平，破例乃九十四歲白石

折枝花卉卷(局部)

折枝花卉卷(局部)

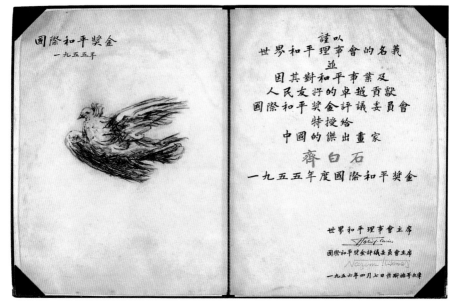

1956年齊白石獲得了世界和平理事會頒發的「國際和平獎金」

入化，獨具風貌。如一九五二年畫〈和平鴿〉、〈和平〉、〈世世太平〉、〈鴿〉。又常與黎錦熙、徐悲鴻、艾青、老舍、吳祖光、葉淺予、黃琪翔等老友新朋，李可染、李苦禪、曹克家、許麟廬、胡絜青、郭秀儀、新鳳霞等弟子相往來。老舍曾以「蛙聲十里出山泉」、「幾樹紅梅待雪開」、「淒風苦雨更宜秋」、「芭蕉卷葉抱秋花」、「手摘紅櫻拜美人」等前人名句請齊白石作畫。最成功者如〈蛙聲十里出山泉〉，老人別出心裁，在汩汩清泉中畫幾只小蝌蚪，使觀者聯想到遠處的蛙聲，一時傳為藝壇佳話。「和平鴿」、「萬年青」等一再出現在齊白石晚年的作品中。此外，他還多次為中央美術學院、東北博物館、抗美援朝書畫義賣展寫字畫畫。如一九五三年作〈松鷹圖〉、一九五四年作〈折枝花卉卷〉等。

一九五六年，世界和平理事會將一九五五年度國際和

平獎金——榮譽獎狀、一枚金質獎章和五〇〇萬法郎(折合當時人民幣三五〇〇元)授予齊白石。九月一日，首都隆重舉行授獎儀式。郭沫若主持大會；文化部長茅盾代表世界和平理事會國際和平獎金評議委員會將獎金親自授予齊白石，並代為宣讀頌詞：「把國際和平獎金授予齊白石先生的決定不僅是根據這位畫家在藝術領域中獲得的高度成就，

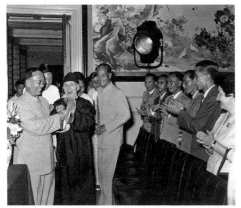

1956年9月1日，齊白石獲得「國際和平獎金」，參加授獎儀式後步出會場

1956年9月1日，「授與齊白石世界和平理事會國際和平獎金儀式」在北京舉行，世界和平理事會副主席，中國人民保衛世界和平委員會主席郭沫若致開幕詞。

更重要的是由於他畢生頌揚美麗和平的境界，以及人類追求美好生活的善良願望，在全世界得到了共鳴……」齊白石請郁風代為致答詞：「……正因為愛我的家鄉，愛我的祖國美麗富饒的山河土地，愛大地上的一切活生生的生命，因而花費了我畢生精力，把一個普通中國人的感情畫在畫裡，寫在詩裡。直到近幾年，我才體會到，原來我所追求的就是和平。」會後放映彩色紀錄片〈畫家齊白石〉。後來，齊白石拿出獎金的一半作為獎勵中國畫創作的基金——「齊白石獎金」。

　　一九五七年春，齊白石的身體日漸衰弱，行動不便。毛澤東曾派田家英前往慰問，並勸其「節勞少見賓客」、「靜居休養」。五六月間，齊白石還坐著政府送的籐輪椅遊陶然亭公園，並天天叨著要回湘潭老家，一有精神仍揮筆作畫，如〈牽牛花〉、〈葫蘆〉、〈胡蘿蔔豆莢〉、〈雞冠花〉、

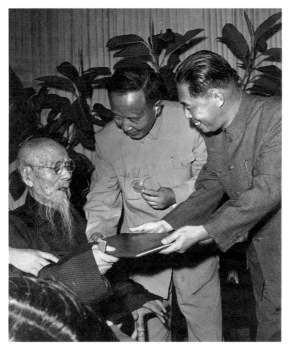

1956年9月1日，世界和平理事會理事茅盾（右）代表世界和平
理事會國際和平獎金評議委員會把獎金授與齊白石（中立者為世
界和平理事會副主席郭沫若）

擦手　1957年齊良遲拍攝

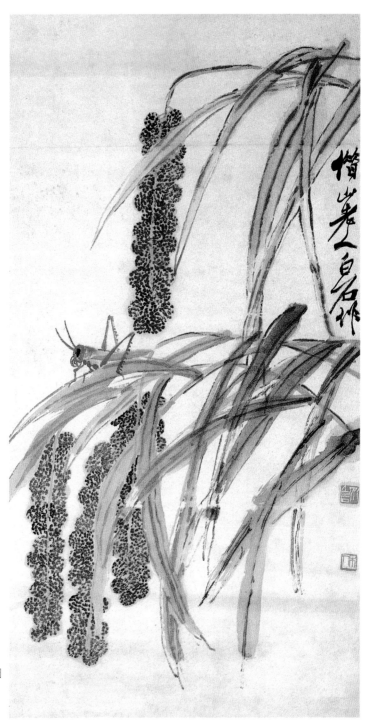

穀穗螞蚱圖
1946 年
68 × 34cm

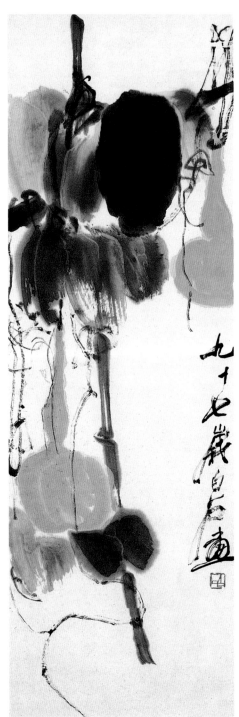

葫蘆
1957 年
106 × 35cm

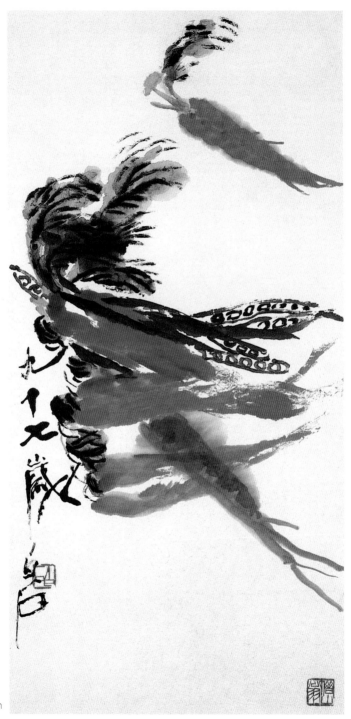

胡蘿蔔豆莢
1957 年
64.8 × 33.3cm

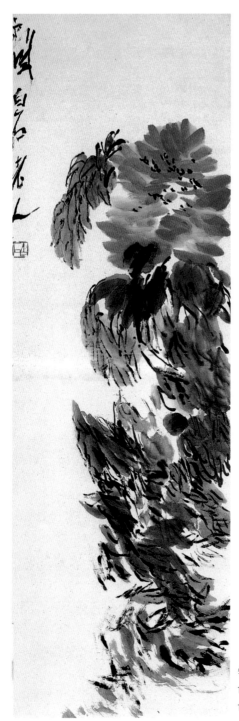

牡丹
1957 年
103 × 33.3cm

〈牡丹〉等。九月十五日，他精神恍惚。十六日，病情加重，送至北京醫院；下午六時四○分與世長辭。十七日，在北京醫院入殮。遵老人生前所囑，將兩塊刻著齊白石籍貫姓名的石印章和他使用三○多年的紅漆手杖，一並放入他自己設計的湖南杉木棺材中，後移靈嘉興寺殯儀館。

1957年9月16日齊白石
追悼會在北京舉行
（張祖道攝影）

九月二十一日始進行弔唁活動。各界人士絡繹不絕，詩詞挽聯、花圈無計其數。全國美術家協會挽聯云：「抱松喬習性，守金石行操，崢嶸九七春秋，不愧勞動人民本色；抒稻黍風情，寫蟲魚生趣，灼爍新群時代，憑添和平事業光輝。」九月二十二日舉行公祭。郭沫若主祭，周恩來、陳毅、林伯渠、董必武、陳叔亮、周揚、茅盾等中共國家領導人以及齊白石生前好友、門生和國際友人四百餘眾參加公祭。祭畢，齊白石靈車在數十輛汽車護送和夾道人群中開往西郊魏公村湖南公墓，葬於胡氏夫人墓左側。墓前立花崗岩石碑，上寫著齊白石自題的「湘潭齊白石之墓」。

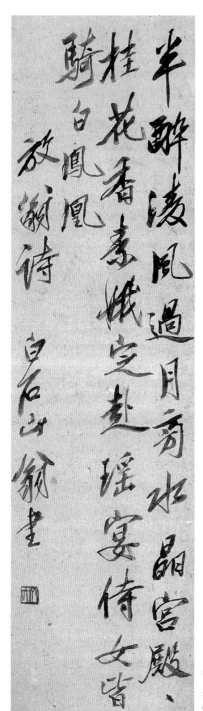

半醉凌風過月齊　水晶宮殿

桂花香裏蛾定赴　瑤宴侍女皆

騎白鳳凰

放翁詩　白石山翁書

行書放翁詩
約1922年
91 × 24.5cm

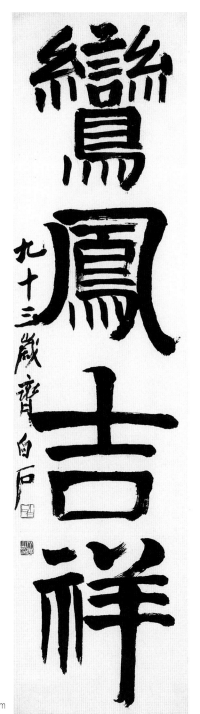

蛟龍飛舞

鸞鳳吉祥

九十三歲齊白石

楷書對聯
1953 年
167 × 43cm

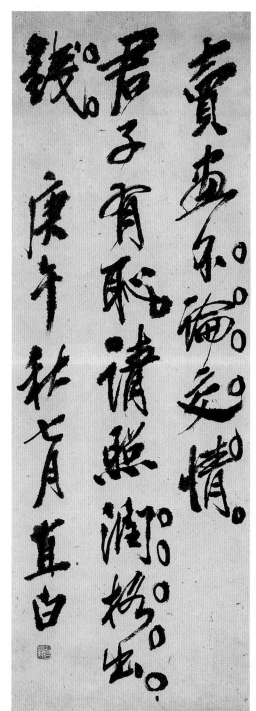

賣畫不論交情。
君子有恥。請照潤格出
錢。 庚午秋有直白

庚午直白
1930 年
72 × 25cm

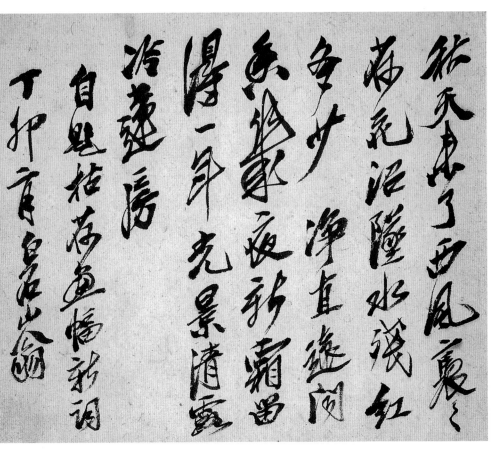

行書枯荷新詞　1927 年　28 × 33cm

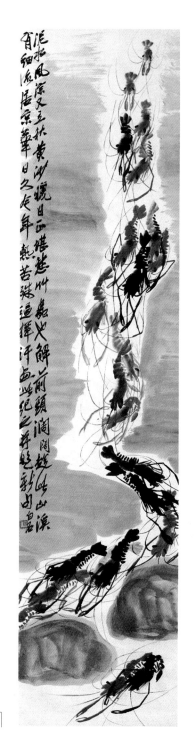

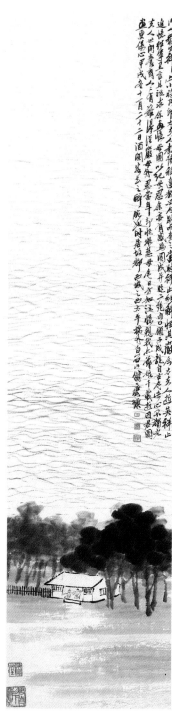

山溪游蝦
137 × 34.5cm
（左圖）

教子圖
137 × 33cm

二 論藝摘選

夫畫者，本寂寞之道，其人要心境清逸，不慕名利，方可從事於畫。見古今之長，摹而肖之能不誇，師法有所短，捨之而不誹，然後再現天地之造化。如此腕底自有鬼神。

　　——《齊白石精品集》，第148頁，人民美術出版社1991年版

作畫最難無畫家習氣，即工匠氣也。前清最工山水畫者，余未傾服。余所喜獨朱雪個、大滌子、金冬心、李復堂、孟麗堂而已。

　　——〈題杯花〉，《榮寶齋畫譜》第101集，第3頁

四百年來畫山水者，余獨喜玄宰、阿長；其餘雖有千岩萬壑，余嘗以匠家目之。時流不譽余畫，余亦不許時人。固山水難畫過前人，何必為。時人以為余不能畫山水，余喜之，子易弟譽余畫，因及之。

　　——《題餐菊樓畫冊》，見劉振濤、禹尚良、舒俊杰編《齊白石研究大全》第49頁，湖南師範大學出版社1994年版

前年為貓寫照，自存之。至己卯，悲鴻先生以書求余精品畫作，無法為報，只好閉門。越數日，蓄其精神，畫成數幅，無一自信者。因追思學詩，先學李義山先生，搜書翻典，左右堆書如獺祭，詩成，或可觀，非不能也。惟有作畫，若不偷竊前人，有心為好，反腹枵手拙，要於紙上求一筆可觀者，實不能也。方撿此舊作，速寄知己悲公桂林。白石齊璜慚愧。

　　——《題耄耋圖》，同上書，第117頁

青藤雪個遠凡胎，老缶衰年別有才。

我欲九泉為走狗，三家門下轉輪來。

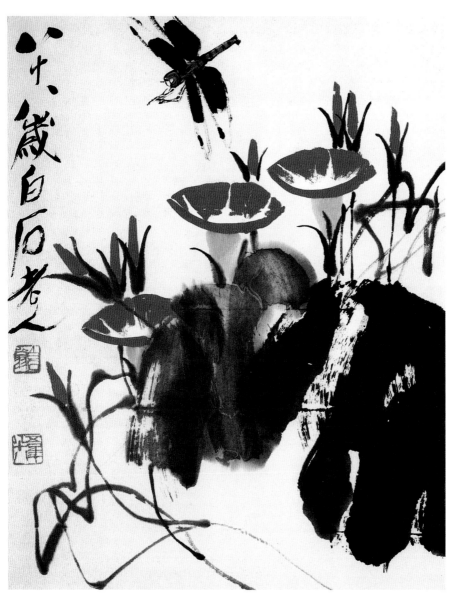

牽牛花・蜻蜓 1948 年 45 × 34cm

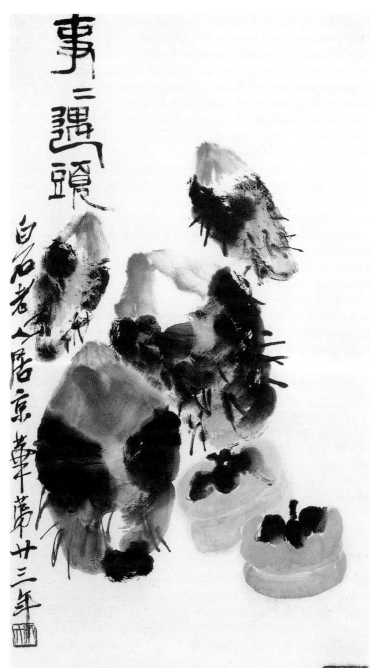

事事遇頭
1939 年
68 × 35cm

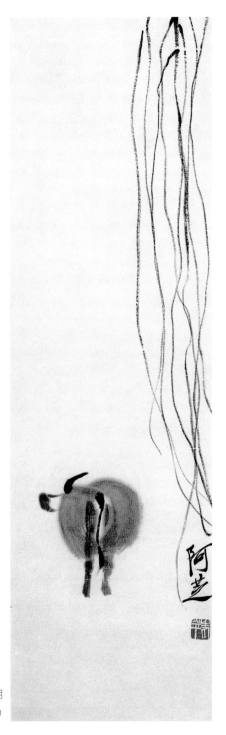

柳牛圖
約30年代中期
81.5 × 24.4cm

—〈天津美術館來函徵詩文，略告以古今可師不可師者〉，《齊白石全集》第10卷，第61頁，湖南美術出版社1997年版

畫中要常有古人之微妙在胸中，不要古人之皮毛在筆端。欲使來者只能摹其皮毛，不能知其微妙也。立足如此，縱不能空前，亦足絕後。學古人，要學到恨古人不見我，不要恨時人不知我耳。

—《作畫記》，同上書，第85頁

竊意好學者無論詩文書畫刻，始先必學於古人或近代時賢。大入其室，然後必須自造門戶，另具自家派別，是謂名家。

—《與李立書》，同上書，第95頁

青藤、雪個、大滌子之畫，能橫塗縱抹，余心極服之，恨不生前三百年，或求為諸君磨墨理紙，諸君不納，余於門外餓而不去亦快事也。

—1920年日記，同上書，第115頁

白龍山人畫冊中有此貓，余臨之不能似，世之臨摹家老死無佳畫可知矣。……仰望物式不如《芥子園畫譜》中之人物仰式真好。若窮物理，此貓通身未是，僅尾有趣耳。頭宜少偏。

—《題畫貓底稿》，同上書，第47頁

我是學習人家，不是摹仿人家，學的是筆墨精神，不管外形像不像。

不要學習人家的短處，更不要把人家的長處體會錯而變成了狂怪，因而就誤入了歧途。

—〈與胡橐語〉，《齊白石談藝錄》第46頁，

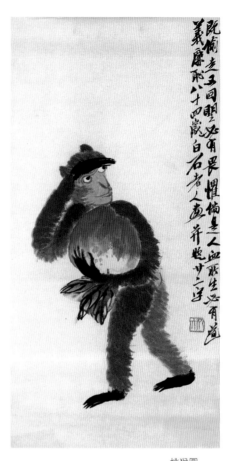

桃猴圖
(十二屬之九)
1944年
68 × 33.5cm

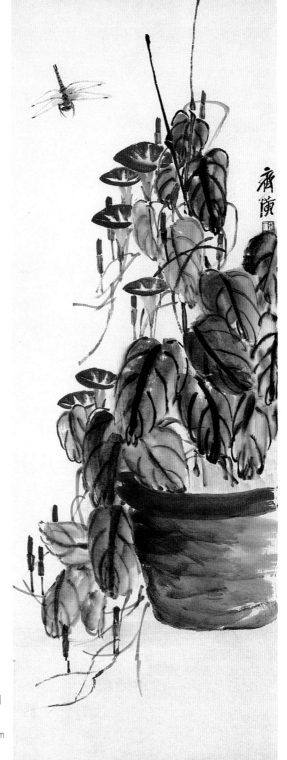

牽牛蜻蜓圖
約1934 年
102 × 34cm

河南人民出版社1984年版

於寄萍堂後石側有井，井上餘地平鋪秋苔，蒼綠錯雜，常有肥蟹橫行其上。余細視之，蟹行其足一舉一踐，其足雖多，不亂規矩，此之畫此者不能知。

<div align="right">

——〈題石與蟹〉，《齊白石畫法與欣賞》圖46，

人民美術出版社1959年版

</div>

余畫荷花，覺盛開之荷不易爲。一日雨後，過金鰲玉看荷花，歸來畫此，卻有雨氣從十指出。

<div align="right">

——〈題荷花〉，同上書，圖70

</div>

余畫此幅，友人曰：君何得似至此？答曰：家園有池，多大蝦。秋水澄清，常見蝦游，深得蝦游之變動，不獨專似其形。故余既畫以後，人亦畫之，未畫以前，故未有也。

<div align="right">

——〈題畫蝦〉，《齊白石畫集》，外文出版社1990年版

</div>

自誇足跡畫圖工，南北東西尺幅通。

卻貴筆端洩造化，被人題作奪山翁。

<div align="right">

——〈因懷唐叟傳杜〉，《齊白石全集》第10卷，第5頁

</div>

塗黃抹綠再三看，歲歲尋常汗滿顏。

幾欲變更終縮手，捨眞作怪此生難。

<div align="right">

——〈畫葫蘆〉，同上，第28頁

</div>

漏洩造化秘，奪取鬼神工。

<div align="right">

——書聯，同上，第145頁

</div>

凡大家作畫，要胸中先有所見之物，然後下筆有神。故與可以燭光取竹影。大滌子嘗居清湘，方可空絕千古。畫家作畫，留心前人僞本，開口便言宋、元，所畫非所見，形似未眞，何能傳神。爲吾輩以爲大慚。

<div align="right">

——〈乙丑詩草雜記題跋〉，同上書，第86頁

</div>

善寫意者專言其神，工寫生者只重其形。要寫生而後

枇杷

1951 年

68 × 34cm

寫意，寫意而後復寫生，自能神形俱見，非偶然可得也。

——〈題其奈魚何〉，同上書，第39頁

作畫貴寫其生，能得形神俱似即爲好矣。

——〈題畫〉，《齊白石談藝靈符》第51頁

胸中富丘壑，腕底有鬼神。

——篆書聯，同上

余作畫數十年，未稱己意，從此決定大變，不欲人知，即餓死京華，公等勿憐，乃余或可自問快心時也。」

——〈爲方叔章作畫題〉，《齊白石研究》第66頁，

上海人民美術出版社1959年版

作畫在似與不似之間爲妙，太似爲媚俗，不似爲欺世，此九十一歲白石老人舊語。

——〈題枇杷〉，《齊白石繪畫精品選》圖102，

人民美術出版社1991年版

凡作畫，欲不似前人，難事也。余畫山水恐似雪個，畫花鳥恐似麗堂，畫石恐似少白，若似周少白，必亞張叔平。余無少白之渾厚，亦無叔平之放縱。

——〈題巨石圖〉，《齊白石畫法與欣賞》圖12

作畫先閱古人眞跡過多，然後脫前人習氣，別造畫格。乃前人所不爲者，雖沒齒無人知，自問無愧也。

——〈題畫〉，同上書，第29頁

逢人恥聽說荊關，宗派誇能卻汗顏。

自有胸中甲天下，老夫看慣桂林山。

吾畫不爲宗派拘束，無心沽名，自娛而已。人欲罵之，我未聽也。

——《齊白石全集》第10卷，第37頁

山外樓台雲外峰，匠家千古此雷同。

卅年刪盡雷同法，贏得同儕罵此翁。

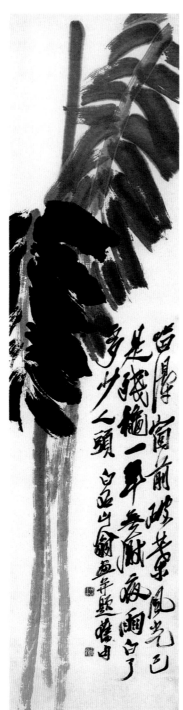

芭蕉圖
138 × 33cm

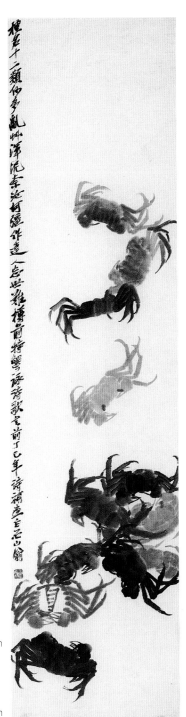

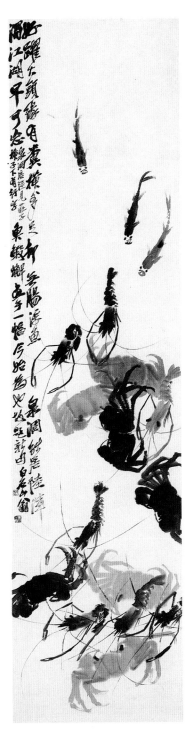

魚蝦蟹圖
約1932年
135 × 34cm
(右圖)

蟹圖
138 × 33cm

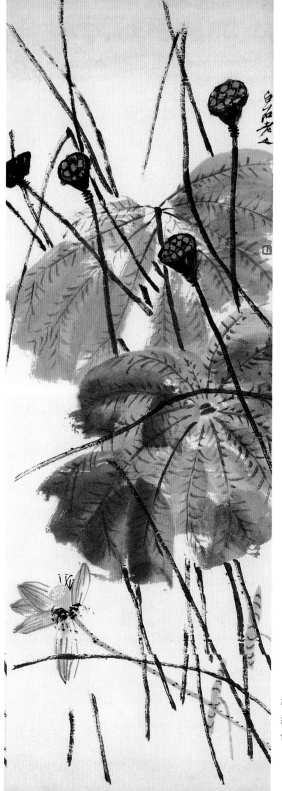

枯荷圖
約1934 年
137.5 × 47cm

蟈蟈 (局部)
1 × 30.2cm
蟲寬 6.6cm

蟈蟈 (局部)
1 × 30.2cm
蟲寬 5.5cm

紡織娘(局部)
1 × 30.2cm
蟲寬 8.2cm

——〈題畫山水〉，同上書，第39頁

余喜種竹，不喜畫竹。因其平直，畫之與世之畫家自相雷同。平生除畫山水點景小竹外，或畫觀世音菩薩紫竹林，畫此粗竿大葉方第一回，似不與尋常畫家胸中同一穿插也。

——〈題畫竹〉，同上書，第22頁

獲觀黃癭瓢畫冊，始知余畫猶過於形似，無超凡之趣，決定大變。人欲罵之，余勿聽也；人欲譽之，余勿喜也。

——〈五十七歲自記〉，《齊白石談藝錄》第35頁

承索畫雙肇樓圖，以布置少能見廣大，覺勝人萬壑千丘也。貴樓題詞甚多，不必寫於圖上，使拙圖地廣天空。若嫌空白太多，加書題句，其圖有妨礙也。先生高明，想不責老懶吝於筆墨耳。

——〈與張次溪書〉，《齊白石全集》第10卷，第97頁

余自四十以後不喜畫人物，或有酬應，必使兒輩為之。漢廷大兄之請，因舊時嘗見余為郭慭庵畫此。今日比之昔時不相同也。十年前作頗令閱者以為好矣，余覺以為慚耳。此法數筆勾成，不假外人畫像法度，始存古趣，自以為是，人必曰自作高古，世人可不信也。

——〈題羅漢〉，同上書，第13頁

世人畫東方曼倩必毛髮皤皤，余獨畫

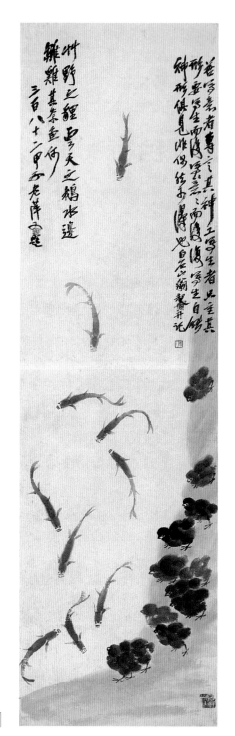

雛雞小魚圖
1926 年
142 × 41.5cm
（左圖）

秋水鷿鷈圖
約1932 年
117 × 24cm

山哥辭語堪覽完香鸝鸚紗言有是非者卻人間真懊事
斜陽古樹數鴉歸 伯安先生清正白石八十九白石

古樹歸鴉圖
1949 年
128 × 48cm

芋葉雙鴨圖
138×33cm

曼倩之兒時。

——〈題偷桃圖〉，《榮寶齋畫譜》第72集，第32頁

畫抱兒婦難得田家風度。美人風度人之心意中應有，反尋常也。

——〈題畫仕女〉，同上書，第11頁

我在壯年時代遊覽過許多名勝，桂林一帶山水，形勢陡峭，我最喜歡。別處山水總覺不新奇，就是華山也是雄壯有餘秀麗不足。我以為，桂林山水既雄壯又秀麗，稱得起「桂林山水甲天下」。所以，我生平喜畫桂林一帶風景，奇峰高聳，平灘捕魚，即或畫些山居圖等，也都是在灘江邊所見到的。

——〈與胡佩衡論畫〉，《齊白石談藝錄》第59頁

山桃畫筆古雅，大葉粗枝，學於余也。人見其畫怪之，余為山桃憐，因勸其仿里某者。人復見其畫，大加稱許，以為得勝於余也，余為山桃憎。昌黎所謂下筆令人慚，人即以為好矣。故此幅先求畫於山桃，桃因病辭，余幸得此愛照，因亦從俗畫之。所謂大慚者，人即以為大好矣。

——〈作畫記〉，《齊白石全集》第10卷，第85頁

煮畫多年終少有成，曉霞峰前茹家沖內得置薄田微業。三湘泗水古邑潭洲飽受名師指點，詩書畫印自感益進。昔覺寫真古畫頗多失實。山野草蟲余每每熟視細觀之，深不以古人之輕描淡寫為然。嘗以斯意請教諸師友，皆深贊許之。遠遊歸來，

瓶梅圖
約1932年
90×48cm

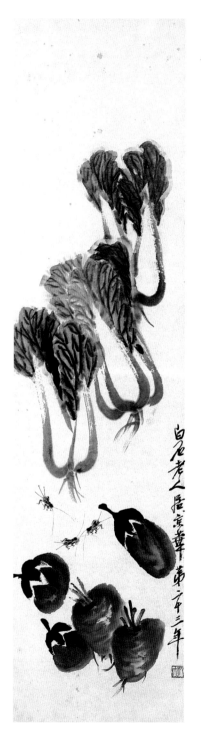

蔬果蟋蟀圖
1938 年
132×34cm
(左圖)

樊籠小雞圖
134×34cm

日寫諸友唱酬詩印，鮮有暇刻。夜謐更闌，燃燈工寫，然多以之易炊矣，而未能成冊。此乃吾工寫之首次成冊者也。乘興作八蟲歌紀之，是爲序。

<div style="text-align: right">──〈工筆草蟲冊題記〉，同上書，第7～8頁</div>

嘗見清湘道人於山水中畫以竹林，其枝葉甚稠。雪個先生製小幅，其枝葉太簡。此在二公所作之間。

<div style="text-align: right">──〈題竹〉，同上書，第14頁</div>

凡畫花草，非橫斜枝本不能有態度。余畫此以直立出之，卻覺態度端雅。此意只可與陳朽道耳。

<div style="text-align: right">──〈題雞冠花〉，同上書，第19頁</div>

客謂余曰：「君所畫皆垂藤，未免雷同。」余曰：「藤不垂，絕無姿態，垂雖略同，變化無窮也。」客以爲是。

<div style="text-align: right">──〈題葫蘆〉，同上書，第66頁</div>

前人畫蟹無多人，縱有畫者，皆用墨色。余於墨華間，用青色間畫之，覺不見惡習。

<div style="text-align: right">──〈題草蟹〉，同上書，第77頁</div>

己未六月十八日，與門人張伯任在北京法源寺羯磨寮閑話。忽見地上磚紋有磨石印之石漿，其色白，正似此鳥，余以此紙就地上畫存其草。眞有天然之趣。

<div style="text-align: right">──〈題白描稿〉，同上書，第67頁</div>

客論畫荷花法，枝幹欲直欲挺、花瓣欲緊欲密。余答曰，此語譬之詩家屬對，紅必對綠、花必對草，工則工矣，未免小家習氣。

<div style="text-align: right">──〈題荷花〉，同上書，第46頁</div>

余有友人嘗謂曰：「吾欲畫荼，苦不得君所畫之似，何也?」余曰：「通身無蔬筍氣，但苦於欲似余，何能到?」友人笑之。

<div style="text-align: right">──〈題白荼〉，同上書，第87頁</div>

客謂以盈尺之紙，畫丈餘之草木，能否？余曰能。即畫此幀。客稱之。白石並記。

作畫易，只得形似更易，欲得格局特別則難，此小幀有之。

——〈題芭蕉〉，同上書，第76頁

作畫欲求工細生動，故難，不謂寥寥數筆神形畢見，亦不易也。余日來畫此魚數紙，僅能刪除做作，大寫之難可見矣。

——〈題畫┼魚〉，《齊白石繪畫作品集》第36頁，天津人民美術出版社1990年版

篆刻如詩有別裁，削摹哪得好開懷。
欹斜天趣非神使，醉後昆刀信手來。

——〈爲門人羅生畫白石齋圖並題〉，《齊白石全集》第10卷，第66頁

余之刻印，始於二十歲以前，最初自刻名字印。友人黎松安借以丁、黃《印譜》原拓本，得其門徑。後數年，得《二金蝶堂印譜》，方知老實爲正，疏密自然，乃一變。再後喜〈天神讖碑〉，刀法一變。再後喜〈三公山碑〉，篆法一變。最後喜秦權縱橫平直，一任自然，又一大變。

——《白石印草自序》，同上書，第79頁

刻印者能變化而成大家，得無趣之渾成，別開蹊徑而不失古碑之刻法，從來惟有趙撝叔一人。予年已至四十五歲時尚師《二金蝶堂印譜》。趙之朱文近娟秀，與白文之篆法異。故予稍稍變爲剛健超縱，入刀不削

殘荷圖
約1927年
116 × 33.5cm

不作，絕臨摹惡整理。再觀古名碑刻法，皆如是。苦工十年，自以爲刻印能矣。

　　　　——〈半聲樓印草序〉，同上書，第82頁

　　余三過都門，行篋所有之印，皆戊午年避兵故鄉紫荊山之大松下所作。故篆畫有毛髮衝冠之勢。余憤至今猶可見於篆刻間，友人短余劍拔弩張，余不怪也。

　　　　——〈姚石倩拓白石之印記〉，同上書，第85頁

　　刻印其篆法別有天趣勝人者，惟秦漢人。秦漢人有過人處，全在不蠢，膽敢獨造，故能超出千古。余刻印不拘前人繩墨，而人以爲無所本。余常哀時人之蠢，不知秦漢人人子也，吾儕亦人子也。不思吾儕有處到處，如令昔人見之，亦必欽佩。曼生先生之刻印好在未死摹秦漢人僞銅印，甘自蠢耳。

　　　　——〈題陳曼生印拓〉，同上書，第87頁

柳樹帆影
1925 年
34 × 135cm

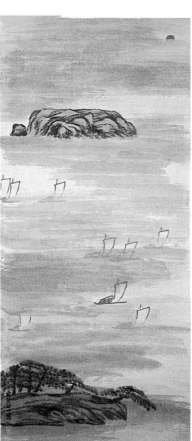

落日遠帆
1928 年
63.5 × 151cm
布拉格國立美術館藏

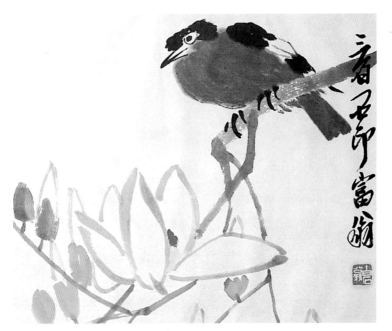

花鳥
1930 年
27 × 33cm

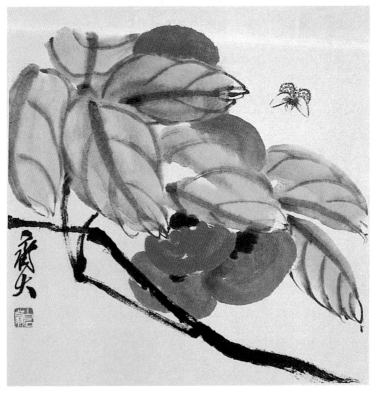

紅柿與蝴蝶
1930 年
34.5 × 34.5cm

三　各家評論摘錄

白石畫，章法有奇趣，其所用墨，勝於用筆。

——黃賓虹

白石翁老矣，其道幾矣，由正而變，茫無涯涘。何以知之?因其藝至廣大，盡精微也。之二者，中庸之德也。眞體內充，乃大用然腓，雖翁素稱之石濤，亦同斯例也。具備萬物，指揮若定，及其既變，妙造自然。夫斷章取義，所窺一斑者，必背其道。概世人徒襲他人形貌也，而大悲夫盡得人形貌者猶自詡以爲至也。

白石先生以嶔崎磊落之才，從事繪事，今年八十五歲矣，丹青歲壽，同其永年。北平陷敵八載，未嘗作一畫、治一印，力拒敵僞教授之聘，高風亮節，誠足爲儒林生光。

——徐悲鴻

齊老提出「不似之似」的理論，可以理解爲「具有神似特徵的形似」，也可以理解爲「形似之極，妙在神似」。

……齊白石說得很清楚，「太似爲媚俗，不似爲欺世」。目的還在於「似」，不過這個「似」不是表面現象的形似，而是集中概括於精神狀態的神似。

……不妨拿齊白石畫的蜜蜂作例子，蜂的頭腳身軀畫得很清楚，用渾圓一片淡墨表示翅膀的振動，使你感覺到這隻蜜蜂果眞飛在空中，既形似又神似。

齊白石愈到老年，筆墨愈精，傳神愈妙，愈脫離壯年時期刻意求形似的境界。他的所謂不似，也許指他老年到達的筆精墨妙的化境。

——葉淺予

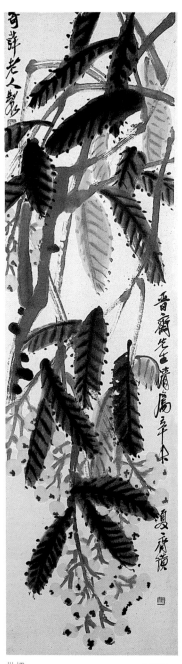

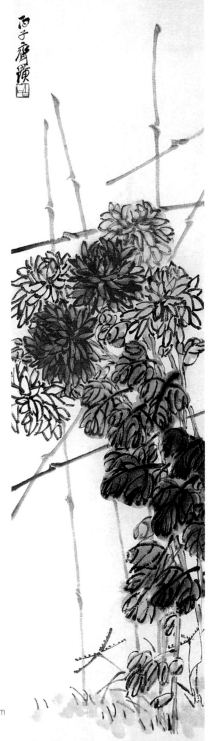

枇杷
1931 年
43 × 74cm

菊花圖
1936 年
135 × 33cm

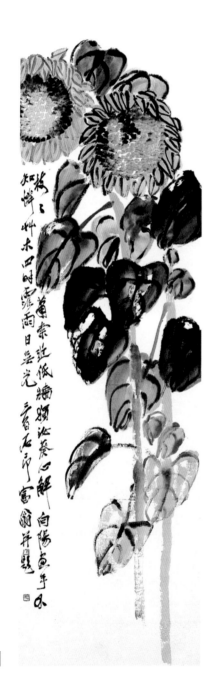

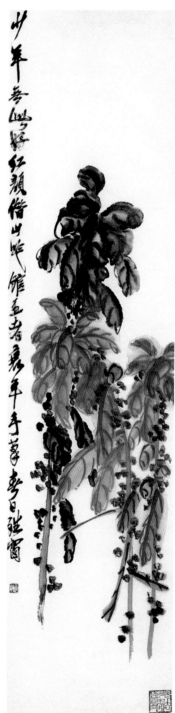

向日葵圖
約1936年
178 × 48cm
(左圖)

老來紅圖
138 × 33cm

老人在藝術創作過程當中，並不否認傳統，也並不隱諱他的梅花學金冬心，後學吳昌碩；他也不隱諱他畫草蟲學尹和伯，花鳥學雪個(八大山人)，山水學米元章、石濤；但是他從這些傳統中汲取了他們的優良部分，又從而發揚光大，成為新的東西，創為新的活力，絕不是抱住遺產不分青紅皂白一味的死啃。老人學古是師古人的心，而不是師古人的跡，因此，老人給寫意花鳥畫帶來了新的生命。

　　　　　　　　　　　　　　　　　　——于非闇

　　齊白石先生的筆墨，簡到無可再簡。從一個蝌蚪、一隻小雞到滿紙殘荷、一片桃林，都是以極簡練的筆墨，表現了極豐富的內容。

　　齊白石先生的「減」，是對豐富的生活與自然，經過長期與深刻的觀察，然後加以藝術的提煉和加工。齊先生的藝術提煉過程，在畫面上絲毫不露痕跡。使人們只看到他的藝術結果，他藝術上的單純，以及驚人的誇張手法。

富於說服力，使人們肯定，藝術原本就是如此。

　　　　　　　　　　　　　　　　　　——張　仃

　　白石老師平時作畫，既不看真實的對象，又不觀看粉本和草稿(除了特殊的題材)，就是這樣「白紙對青天」、「憑空」自由自在的在紙上塗寫；但筆墨過處，花鳥魚蟲山水樹木盡在手底成長，而且層出不窮，真是到了「胸羅萬象」、「造化在手」的地步。

　　　　　　　　　　　　　　　　　　——李可染

　　他的山水畫意境的表現，還有另一個方面，就是和他童年生活的聯繫以及他對

羅漢
(圖稿)
25.6 × 18.5cm

墨竹圖
178 × 48cm

梅花圖
1922 年
138.5 × 80cm

芳草遊豬圖
約1940年
67 × 34cm

生活的樸素、天眞的願望。

他的山水畫在技法方面的獨特性也是顯而易見。構圖和意境的關係最密切，抄襲的構圖就不可能有獨創的意境。他對於題材的選擇、結構的安排，看起來很簡單，卻又新鮮奇特，可見是經過慘淡的經營，正如老杜寫詩，要作到「語不驚人死不休」，而又不是荒誕令人不能理解。

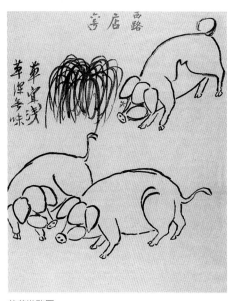

芳草遊豬圖
（草圖稿）

筆墨的表現雖深受沈周、石濤等前代畫家的影響，但又不受拘束，獨往獨來；筆法豪放已極，似亂非亂，似柔實剛，似拙實巧。用他自己的話是：「山水筆要巧拙互用，巧則靈變，拙則渾古……」其實還不僅巧拙互用，在他的山水畫裡，線與點、皴與染、乾筆與濕筆，都錯綜運用，不可捉摸，又融洽一致；作到了石濤所說：「至人無法，非無法也，無法而法，乃爲至法。」

他的用墨也表現了雄厚的氣魄和豐富的變化；重與輕、渾溶與乾澀，和生動的筆法緊密結合，即恰當表現了晴、陰、雨、雪等氣候特徵，體現了空間感和對象的質感、量感，並形成動人的韻律。

色彩的運用也極爲大膽，明顯保持了民間藝術的特色。既熱烈又沉著，既濃艷又和諧，能夠把民間藝術中健康的東西和文人畫精深的藝術修養統一起來並加以新的發揮。

——張安治

白石老人的創作天才，除通過筆墨和構圖表現外，用

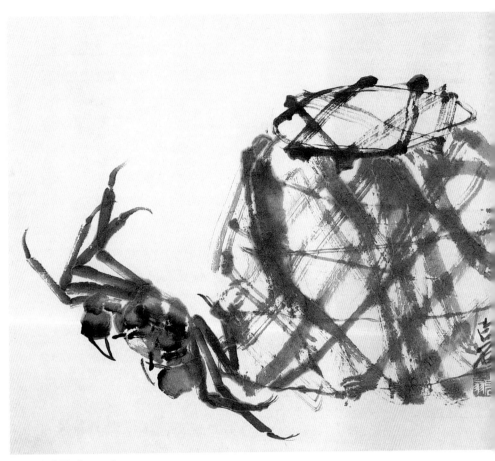

蟹簍圖　約1935年 33×39cm

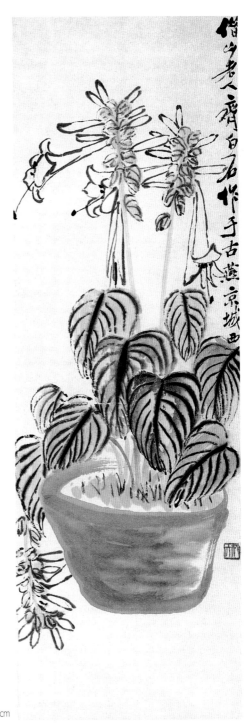

玉簪花圖
102 × 33cm

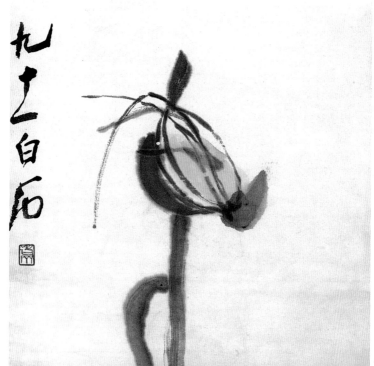

九十白石

送朝圖
約1950年
118.5 × 55cm

色也不同凡格。紅的真紅，綠的碧綠，色彩鮮明，是老人藝術的一個特色。他畫的畫充滿了生命的力量。如牽牛花，紅艷絕倫，彷彿受到一夜甘露，迎著朝陽，嬌麗動人。……細看才會了解，濃著色的畫並不等於顏色的堆砌，也要像用墨一樣地分出左右前後、陰陽向背和層次

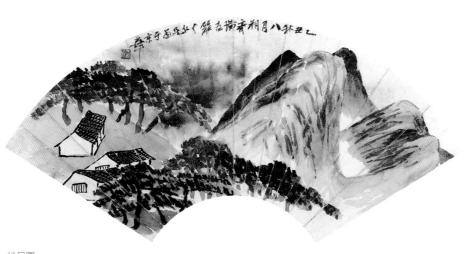

松居圖
(扇面)
1925 年
21 × 48cm

來。所以著色不是塗紅抹綠，而更重要的是用蘸著顏色的筆畫出物象的精神來。

……

白石老人創作構思時早就把該題的詩詞想好。在畫完之後，題字以前，老人還要用手在畫面上量比；一共題多少字，在什麼位置較好，布局應該怎樣，考慮再三，成熟後才下筆題字。所以我們如果要將他作品上的題字變換位置與布局，是很困難的。

——胡佩衡、胡 橐

齊白石像歷代有才能的文人畫家一樣，講究筆墨趣味。而這種趣味和造形的實感密切結合著，並沒有和描繪對象的重要特徵相游離。筆墨的功力和趣味，加強了藝術

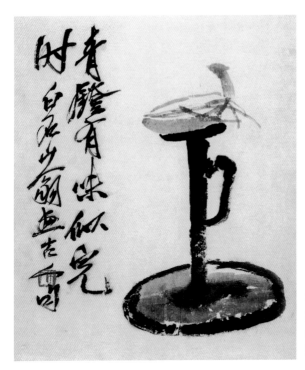

青鐙有味似兒
時附白□少翁画老□吼

花卉冊
(八開之二)
約1927 年
30 × 25.5cm

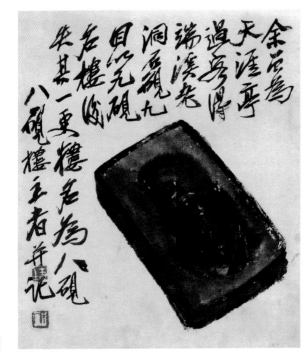

余居為
天涯亭
過彥得
端溪花
洞五硯九
且以兌硯
名擅收
來其一更擅
名為八
硯擅主者并誌

花卉冊
(八開之三)
約1927 年
30 × 25.5cm

216

紅蓼圖
約1932年
135 × 33cm

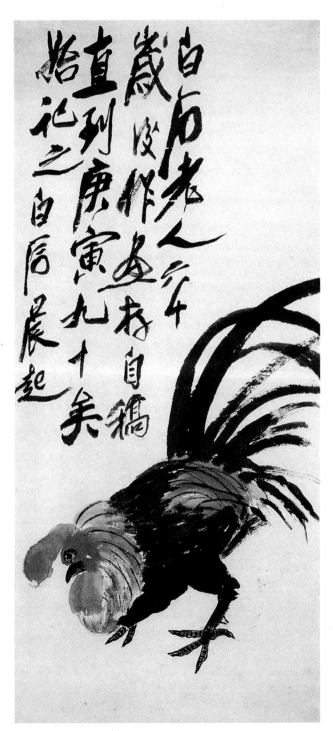

白石老人八十

歲後作也存自稿

直列庚寅九十矣

始記之白石晨起

自稿

公雞圖
約 1922 年
106.5 × 48cm

的形式美；它和形體的生動刻畫統一，沒有流爲抽象的符號。書寫般的用筆所畫成的蝦鬚、花藤，分開來看筆筆是書法，合起來看筆筆是形體。燈台、柴笆、蟹爪或荷葉柄，既是凝重而流暢的篆或隸的書法，也是確切而生動的形體。是書法趣味服從形象的神韻，是形象遷就書法趣味。這些問題的解決，是以他自己的、畫家的自覺爲思想基礎的。單就書法與繪畫對立統一這一點而論，也表明他的花鳥畫達到了高於前人和同時代人的新成就。

——王朝聞

雙雞
（圖稿局部）

齊白石最大的成就，在於戳破了清末文人文學與文人繪畫的虛僞性與形式主義的遊戲，以率眞質樸的方式，直敘心中的感情。他的藝術和詩天眞坦率，是當時的文人無一能及的。他的老師王湘綺，作爲當時中國最負聲名的詩人，卻評說齊白石的詩是「薛蟠體」，以爲不登大雅之堂，已可見當時文人美學的視野狹窄到什麼地步，幸好齊白石能夠堅持自己的直率坦眞，方才能不受影響，否則也只使清末文學和藝術上多一個忸怩小氣的文人罷了，豈非中國文藝上的大損失？

——蔣 勳

齊白石的藝術成就是不容低估的。他繼承和發展了民族繪畫的優秀傳統，尤其是在花鳥畫方面有獨到的建樹，代表了當時中國畫的最高水準。據說畢卡索晚年曾用中國畫的工具作過百

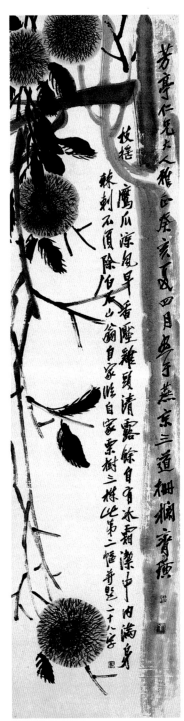

絲瓜大蜂圖
約1938年
133 × 34cm
(左圖)

栗樹
1923年
137.5 × 34cm

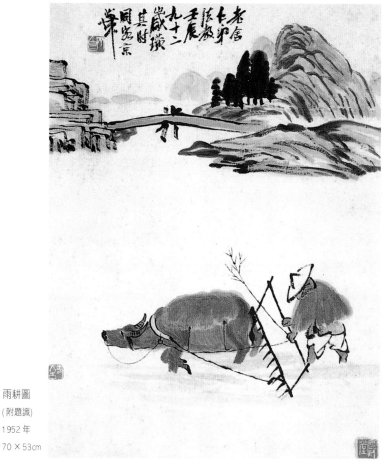

鐘人恥聽說荊關
宗派諍紛卻汗顏
自有心胸甲
天下老夫看慣
桂林山為松扶杖、
屬葡灘二月看風
雲已殘我是鉤人
葉公子水鳬常怯
作龍看皮一首看松舊作

老舍吾弟丙教九十二白石

老舍長命
長年
壬辰
陳毅
九十二
歲璜
其時
同客京
榮華

雨耕圖
(附題識)
1952 年
70 × 53cm

餘幅水墨畫，主要是受了齊白石作品的影響。對於畢卡索這位在歐美幾乎家喻戶曉、婦孺皆知的「西方現代畫之最」，能從齊白石的作品中觸發靈感，決不是偶然的。這說明，只有充分表達了民族特性的藝術，才有世界意義。如果我們把齊白石與吳昌碩作一比較，也可能在某一「單項比賽」中，如筆墨上或有稍遜之處，但在表現生活上無疑是比吳昌碩有更大發展的。他創造的許多藝術形象，如蝦、蟹、青蛙、雛雞及農作物等，多出自普通的農村生活，蘊涵著樸素的思想感情，因而贏得了更廣大的欣賞者。而且就筆墨而論，離開表現生活也是沒有力量的。

<div align="right">——萬青力</div>

願天下人長壽
隸書軸

虛谷、趙之謙、任頤、吳昌碩、齊白石的作品都有自己鮮明的藝術個性，而齊白石的作品中則有更多的與時代脈搏相應、與人民的憂樂相通的東西。這一點使他與以前的文人畫家之間拉開了距離，而與我們的感情相接近了。齊白石曾說，他的畫有「蔬筍氣」，而批評某些徒知襲取皮毛的人，「通身無蔬筍氣，但苦於欲似余，何能到？」是很有道理的。他以一個菜農對待園蔬的感情，以一個平民大眾品嘗菜根的心情去觀賞、表現自己的描寫對象，贊美大白菜是「菜中之王」，「牆角種菜，當作花看」。正是那些滲透在齊白石許多作品中發自作者思想深處的「蔬筍氣」，深深打動著我的感情。

<div align="right">——李 松</div>

古人說：「寓目最多，用筆反少。」我看齊白石老人很懂得藝術創作中多和少的妙訣。他敢於以少勝多，以一當十。細心觀察了九年的動狀，畫出來只寥寥幾筆，真是少少許勝多多許。因為他能駕馭物象的神態，敢於捨去一切細枝末節，簡到無法再簡，這樣的藝術形象自然醒目、

突出。

<div style="text-align: right">——龔產興</div>

　　構思上的「狂堅求理」，如果不能出之以「不似之似」的形象，再好的寫意畫構思也無法恰到好處的表達。白石老人深明此理。在〈荷花影〉中，荷花是似的，蝌蚪也是似的，水中荷影的淺淡也是似的，但組成的畫面，彼此間的關係，卻是老人的藝術幻化，是現實中所未有的，也可以說是不似的。但作者的感受又是很多人共同的。因此，從「中得心源」來看，歸根結底還是似的。似不在皮毛，也不僅在於一切如實描寫，而在於捕捉審美主體對客體世界的審美感受，並加以升華。這便是〈荷花影〉「狂怪求理」，「不似之似」的妙諦，也是中國寫意畫「中得心源」的要義。

<div style="text-align: right">——薛永年</div>

　　齊白石構圖之趣還在於他隱約領悟到了一些更有趣味的構圖原理，使得他的某些構圖突然出現超前的時代感而令人贊嘆不已。這些原理就是現代平面構成。具備這種原理的構圖在他的創作中尚屬少數。但卻是這位大師在今天重新被請出來供人們研究的最有價值的遺產。也許還可以說，正是因爲有這一部分遺產，才使得齊白石不至於被認爲是已經過時的大師。

<div style="text-align: right">——洪惠鎮</div>

　　齊白石藝術的成功，再一次啟示我們：人的觀念、情感和一切心理活動，都植根於經驗世界，尤其是直接的經驗所得。一切造型圖像無不以視覺經驗和相應的心理經驗爲出發點和基礎，其中特別重要的，是畫家親歷的種種經驗，它對視覺圖像的創造性、新穎性和豐富性有決定作用。每個人都有生活經驗，但不是每個人都能將它們開掘出來，化作審美對象與創造動機。具有偉大創造力的畫家

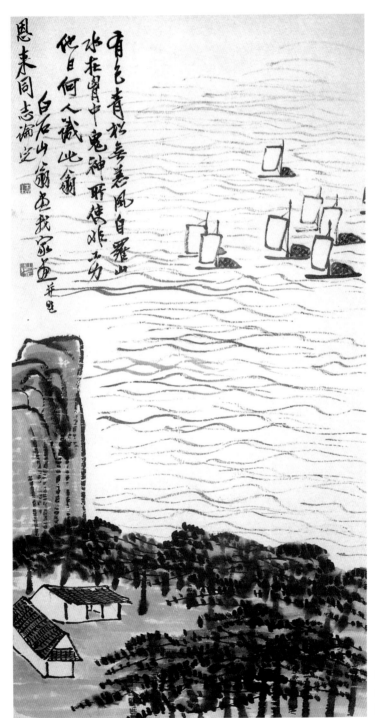

松帆圖
約50年代中期
97 × 50cm

借山館後井水味甘
冬日常有井蚌居

工蟲圖冊(八開之五) 34×27cm

如齊白石能夠自發地掘取經驗之泉，並把它和深層的心理體驗、必要的理性思考、活躍的形式創造、悠久的民族藝術語言系統融為一體。這需要才力與適當的文化環境，也需要艱苦的奮鬥。

齊白石由一個民間藝匠成為一代大師，是他繼承了傳統文人畫而又拋棄了文人畫的僵化程式、繼承了傳統民間美術而又拋棄了民間美術中那些低俗因素的結果。文人藝術的高度精粹、高度修養化與人格化，民間藝術的質樸剛健、開朗、幽默，在他手下凝為一個新生命。只這一點，就超越了所有的前輩。他注於繪畫中的健康的生命力、深厚的人道主義精神，對大自然的摯愛、智慧、力量感，使傳統繪畫在廿世紀又奇峰突起。說齊白石是傳統繪畫的一抹燦爛的餘暉，莫如說齊白石是傳統繪畫的推進與開拓者。這種推進與開拓是社會環境、時代條件以及齊白石個人條件——這個歷史偶然因素共同作用的結果。

——郎紹君

野草蚱蜢
(草蟲花卉冊之一)
1941 年
32.6 × 25cm

虛參鑑古圖
1930 年

唐人絕句
1948 年

雞冠花
約 40 年代晚期
138 × 34cm

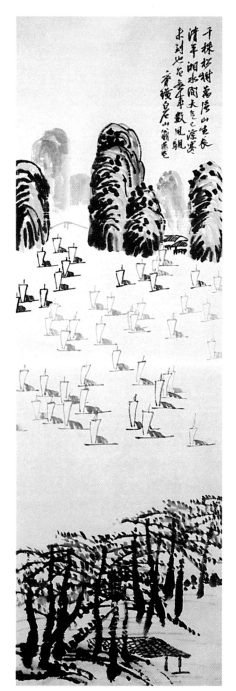

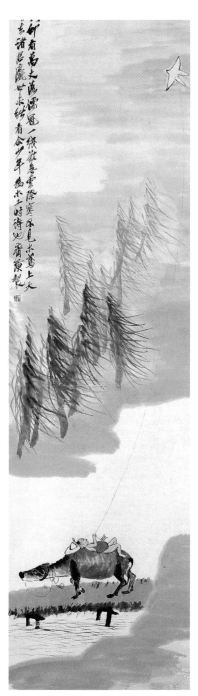

無事數風帆　1935年 33×100cm　　　　　牧童　水墨畫

四　年表簡編

1864年(清同治三年　甲子)　2歲

一月一日齊白石生於湖南省湘潭縣白石鋪杏子塢星斗塘的一個農民家庭。是日爲同治二年農曆癸亥(1863年)十一月二十二。按生年即一歲的傳統計歲法，至甲子年稱二歲。

白石乃長子，派名純芝，字渭清，又字蘭亭。廿七歲時(1889年)又取名璜，號瀕生，別號白石山人，後以號行，稱齊白石。別號還有寄園、齊伯子、畫隱、紅豆生、寄幻仙奴、木居士、木人、老木一、寄萍、老萍、萍翁、寄萍堂主人、杏子塢老民、湘上老農、借山吟館主者、借山翁、三百石印富翁、齊大、老齊郎、老白等。

背臨八大鴨
1935 年

1865年(清同治四年　乙丑)　3歲

多病。母親和祖母爲此燒香求神。

《白石自狀略》云：「王母曰：『汝小時善病，巫醫無功。吾與汝母祈於神，叩頭作聲，額腫墳起，常忘其痛苦。醫謂食母乳，母宜禁油膩。汝母過年節常不知肉味。吾播谷，負汝於背，如影不離身。』」

1866年(清同治五年　丙寅)　4歲

病愈，祖父始教識字。

白石晚年曾爲人畫〈秋霜畫荻圖〉。題詩云：「我亦兒時憐愛來，題詩述德愧無才。風雪辜負先人意，柴火爐鉗夜畫灰。」詩後自注云：「余四歲時，天寒圍爐。王父就松火光，以柴鉗畫灰，教識『阿芝』二字。阿芝，

余小名也。」

1870年(清同治九年　庚午)　8歲

農曆一月十五後，始從外祖父周雨若讀《四言雜字》、
《三字經》、《百家姓》、《千家詩》等。白石天資聰穎，
一讀便熟。

花朝節(農曆二月十五)後，始用毛筆描紅。

《白石自狀略》云：「性喜畫。以習字之紙裁半張畫漁翁
起。外王父(周雨若)常責之，猶不能已。」

是年秋，輟學。

1872年(清同治十一年　壬申)　10歲

在家做雜活，並開始上山砍柴。

1873年(清同治十二年　癸酉)　11歲

是年齊家租種十幾畝田，與人合養了一頭牛。齊白石
常一邊牧牛，一邊砍柴、拾糞，還一邊溫習舊讀的功
課。就這樣讀完了大半部《論語》。

1874年(清同治十三年　甲戌)　12歲

農曆一月二十一，由父母做主娶童養媳陳氏春君。湘
潭風俗，童養媳與丈夫年齡相當，先拜堂至夫家操持
家務。成年後再「圓房」同居。白石後有〈祭陳夫人文〉
云：「清同治十三年正月二十一乃吾妻歸期也。是時吾
妻年方十二。」又記云：「吾妻事翁姑之餘，執炊爨，
和小姑、小叔，家雖貧苦，能得重堂生歡。」

農曆五月五日，祖父齊萬秉病歿。

1877年(清光緒三年　丁丑)　15歲

父親見齊白石體弱力小，難學田裡農活，決定讓他學
一門手藝。正月拜粗木作齊仙佑為師。

因齊白石力氣小扛不動大檁條，三個月後便送其還
家，不再納。

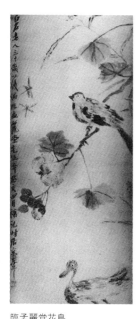

臨孟麗堂花鳥
1905 年

農曆五月，再拜齊長齡爲師。齊長齡亦爲粗木作。

1878年(清光緒四年　戊寅)　16歲

轉拜雕花木匠周之美爲師，學小器作。

齊白石撰作《大匠墓志》云：「君以木工爲最著，雕琢尤精。余事師時，君年三十有八　。常語人曰：『此子他日必爲班門之巧匠。吾將來垂光，有所依矣。』」

鴨　1904年

1881年(清光緒七年　辛巳)　19歲

下半年出師。與妻陳春君圓房。出師後仍跟師傅一起走鄉串戶做雕花木器。

1882年(清光緒八年　壬午)　20歲

繼續與周師傅做雕花木活。

在一雇主家借到一部乾隆年間刻印的彩色《芥子園畫譜》，遂用半年時間，在油燈下用薄竹紙勾影，染上色，釘成十六本。此後，做雕花木活便以《畫譜》爲據，花樣出新，再也沒有不勻稱的毛病了。

1887年(清光緒十三年　丁亥)　25歲

仍在鄉間做雕花木匠，兼習畫。

1888年(清光緒十四年　戊子)　26歲

拜紙扎匠出身的地方畫家蕭傳鑫(號薌荄)爲師，學畫肖像。後又經文少可指點，對肖像畫始得門徑。

1889年(清光緒十五年　己丑)　27歲

拜胡沁園、陳少蕃爲師學詩畫。

《白石自狀略》云：「年二十有七，慕胡沁園、陳少蕃二先生爲一方風雅正人君子，事爲師，學詩畫。」

兩位老師爲齊白石取名「璜」，取號「瀕生」，取別號「白石山人」，又號「寄園」。陳少蕃除對他講解《唐詩三百首》外，還教讀《孟子》、唐宋八大家的古文等，並令其閑時讀《聊齋誌異》一類小說。胡沁園教齊白石工筆花

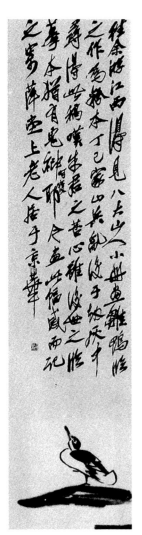

鴨圖　1904 年　(約 65 歲)

鳥草蟲，把珍藏的古今名人字畫拿出讓其觀摩。又介紹齊白石向譚溥(號荔生)學習山水，並鼓勵他學寫詩、賣畫養家。

是年，始學何紹基書法。

農曆七月十一長子良元(字伯邦，號子貞)生。

自是年起，齊白石逐漸扔掉斧鋸，改行畫肖像，專做畫匠了。

1890年(清光緒十六年　庚寅)　28歲

在家鄉杏子塢、韶塘一帶畫像謀生。繼續讀書、習畫。

約此年左右，齊白石跟蕭薌荄學會裱畫。

1891年(清光緒十七年　辛卯)　29歲

在家鄉賣畫，苦讀詩書。

家貧，燈盞無油，常燃松枝與沁園師外甥黎丹談詩；又從朋友王訓處 借白香山《長慶集》借松火光誦讀。齊白石後有〈往事示兒輩詩〉：「村書無角宿緣遲，廿七年華始有師。燈盞無油何害事，自燒松火讀唐詩。」

1892年(清光緒十八年　壬辰)　30歲

逐漸在方圓百里有了畫名。畫像之外，亦畫山水、人物、花鳥草蟲、仕女等。

靠賣畫，家中光景有了轉機，自書「甑屋」兩個大字懸於室。

1894年(清光緒二十年　甲午)　32歲

農曆二月二十一，次子良芾生。

是年春，齊白石到長塘黎家為黎松安故去的父親畫遺像，遂後與黎家結下深厚友誼。時在黎家教家館的王訓發起組織詩會。夏，借五龍山大傑寺為址，正式成立「龍山詩社」。齊白石年最長，推為社長。成員有：

王訓、羅眞吾、羅醒吾、陳伏根、譚子荃、胡立三。人稱「龍山七子」。

王訓《白石詩草跋》云：「山人天才穎悟，不學而能。一詩既成，同輩皆驚，以爲不可及。」

1895年(清光緒二十一年　乙未)　33歲

是年在長塘黎松安家成立「羅山詩社」。「龍山」社友也加入，時常去作詩應課。齊白石造山水花鳥箋分送詩友。

1896年(清光緒二十二年　丙申)　34歲

是年始鑽研篆刻。

1897年(清光緒二十三年　丁酉)　35歲

是年由朋友介紹，始進湘潭縣爲人畫像，幾經往返，漸有名氣。

約此年，由嚴鶴雲介紹，識郭葆生(字人漳，號憨庵)。又識桂陽名士夏壽田(號午詒)。

1898年(清光緒二十四年　戊戌)　36歲

是年齊白石得黎薇蓀寄自四川的丁龍泓、黃小松兩家印譜，刻意研摹。

1899年(清光緒二十五年　己亥)　37歲

農曆正月二十，由張仲颺介紹，拜見著名經學家、古文學家、詩人、湘潭名士王湘綺。10月18日，正式拜王湘綺爲師。　是年齊白石首次自拓《寄園印存》四本。

1900年(清光緒二十六年　庚子)　38歲

爲住在湘潭城的一位江西鹽商畫六尺中堂〈南岳圖〉十二幅。爲著色濃艷的青綠山水，光是石綠色就用了兩斤。齊白石以〈南岳圖〉潤銀320兩，承典了距星斗塘五里遠的梅公祠的房屋。春二月攜夫人春君及二子二女遷居梅公祠。在祠堂內造一書房，曰「借山吟館」。

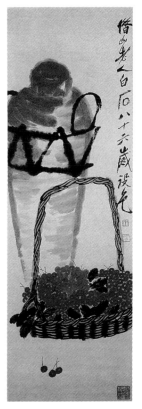

櫻桃與酒缸
1946 年
34 × 103cm

1902年(清光緒二十八年　壬寅)　40歲

始遠遊。

四月初四，三子良琨生(字大可，號子如)。

農曆十月初，應夏午詒、郭葆生之邀赴西安，教夏午詒之如夫人姚無雙學畫。

12月中旬抵西安，晤張仲颺、郭葆生，識徐崇立。課徒間，常遊碑林、大雁塔、牛首山、華清池等名勝。

年底，由夏午詒介紹，識著名詩人樊增祥(字嘉父，號雲門，又號樊山)，並相贈印章數十方。樊報以酬銀50兩，並手書齊白石刻印潤例單一張。

1903年(清光緒二十九年　癸卯)　41歲

是年初春，夏午詒進京，邀齊白石同行。途中經華陰縣，登萬歲樓，作〈華山圖〉。後渡黃河，又在弘農澗畫〈嵩山圖〉。

抵京後，住宣武門外夏午詒家，繼續教姚無雙畫畫。期間識張翊六、曾熙、李瑞荃。參加由夏午詒發起的陶然亭餞春，同行者有楊度、陳兆圭等。齊白石畫〈陶然亭餞春圖〉以紀其事。

夏6月間離京，經天津乘海輪，繞道上海，再坐江輪轉漢口，返湘潭。此乃齊白石「五出五歸」中的第一次遠遊。

1904年(清光緒三十年　甲辰)　42歲

是年春齊白石同張仲颺應王湘綺之邀，同遊江西南昌。期間王湘綺為齊白石印草撰寫序文(後刊於《白石草衣金石刻畫》卷首)，還為其〈借山圖卷〉題詞。秋日返家，此齊白石二出二歸。

歸家後改「借山吟館」為「借山館」。並自撰《借山館記》云：「甲辰春，薄遊豫章，吾縣湘綺先生七夕設宴南昌

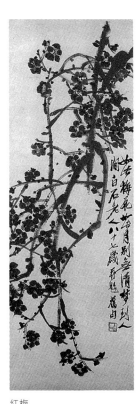

紅梅
1947年
34×100cm

邸舍，召弟子聯句，強余與焉，余不得佳句，然索然
者不獨余也，始知非具宿根劬學，蓋未易言矣。中秋
歸里，刪館額『吟』字，日『借山館』。」

1905年(清光緒三十一年　乙
巳)　43歲
是年始摹趙之謙篆刻。
《自述》云：「在黎薇蓀
家裡見到趙之謙的《二
金蝶堂印譜》，借了來
用朱筆勾出，倒和原本
一點沒有走樣。從此我
刻印章就摹仿趙撝叔的
一體了。」
農曆七月中旬，應廣西
提學使汪頌年之邀，遊
桂林、陽朔。《自述》
云：「我在桂林，賣畫
刻印為生。樊樊山在西
安給我定的刻印潤格，
我借重他的大名，……生意居然很好。」
是年冬識蔡鍔、黃興。

讀碑
30年代中期拍攝

1906年(清光緒三十二年　丙午)　44歲
年初齊白石在桂林，欲歸故里，忽接家書，言四弟純
培、長子良元從軍去了廣州。白石即取道梧州赴廣
州。至廣州後得知四弟、長子已隨郭葆生去了欽州，
便又匆匆趕至欽州。
在欽州，郭葆生留齊白石教其如夫人學畫，並為其捉
刀作應酬畫。郭喜好收藏，齊白石得以臨摹八大山

人、金多心、徐青藤等人畫跡。

秋8月，還家。是爲齊白石的三出三歸。

歸家後，齊白石以幾年來作畫、課徒、刻印所得潤金，在餘霞峰下的茹家沖買一所房屋和20畝水田。親自將房屋翻蓋一新，取名「寄萍堂」，又在堂內造一書室，將遠遊所得八硯石置於堂內，因名「八硯樓」。

1907年(清光緒三十三年　丁未)　45歲

春，應郭葆生上年之邀，再至廣西梧州。隨郭到肇慶，遊鼎湖山，觀飛泉潭。又往高要縣遊端溪、謁包公祠，並隨軍到東興。過北侖河鐵橋，領略越南芒街風光。見野蕉百株，滿天皆成碧色，遂畫〈綠天過客圖〉。

是年多返湘，是爲四出四歸。

1908年(清光緒三十四年　戊申)　46歲

春，應羅醒吾之邀赴廣州。是時羅是同盟會員，齊白石曾以賣畫爲名替羅傳送過革命黨的秘密文件。在廣州，齊白石以刻印爲活兒，賣畫很少。秋間返故里未住幾天，父親令其至欽州接四弟、長子回家，又到廣州。

1909年(清宣統元年　己酉)　47歲

在廣州過春節後，應郭葆生之邀再赴欽州。農曆三月初三日起程，水路經上海之香港、北海到欽州。4月20日至7月21日，隨郭葆生客東興。7月24日，攜良元從欽州起程返湘。途經上海，遊蘇州虎丘。逗留月餘後返歸故里，是爲齊白石第五次出歸。

1910年(清宣統二年　庚戌)　48歲

將遠遊畫稿重畫一遍，編成〈借山圖卷〉。又爲胡廉石畫〈石門廿四景圖〉。

1911年(清宣統三年　辛亥)　49歲

　　居家讀書、作畫。

1913年　癸丑　51歲

　　居家作畫。

　　秋9月，與三個兒子分家，令其獨立門戶。十月初八，次子良茀病歿，時年二十歲。齊白石撰〈祭次男子仁文〉。

1914年　甲寅　52歲

　　居家作畫。

　　農曆四月二十八日，胡沁園去世，齊白石畫了二十多幅畫，親自裱好，在靈前焚化；又作七言詩十四首、祭文一篇、挽聯一幅。

1917年　丁巳　55歲

　　農曆六月，爲避家鄉兵匪之亂，隻身赴京。住前門外郭葆生家。又因張勛復辟之亂，隨郭避居天津租界數日。回京後移榻法源寺。賣畫、刻印爲活。

　　在京期間，與畫家陳師曾相識，二人意氣見識相投，遂成莫逆。又結識凌植支、汪藹士、王夢白、陳半丁、姚華、蕭龍友等在京文化名人及畫家。

　　10月初返湘潭，家中之物已被洗劫一空。

1918年　戊午　56歲

　　家鄉兵亂愈熾，農曆二月十五離家避居紫荊山下，七月二十四始歸。

1919年　己未　57歲

　　春，赴北京，住法源寺，賣畫治印爲活。

　　是時齊白石在京無名氣，求畫者不多，自慨之餘，決心變法。

　　夏，聘四川籍胡寶珠爲側室。

畫稿
約1920年

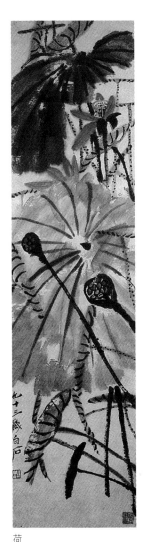

荷
1953 年
35 × 137cm

秋，返湘。

1920年　庚申　58歲

　　農曆二月，齊白石攜三子良琨、長孫秉靈來京就學。
　　由龍泉寺搬至石燈庵。

　　是年識梅蘭芳、林琴南、陳散原、朱悟園、賀履之及
　　十二歲的張次溪。

　　10月，由保定返湘省親。

1921年　辛酉　59歲

　　農曆正月北上進京。

　　5月應夏午詒之邀赴保定，過端午節，遊清末蓮池書院
　　舊址蓮花池。爲曹錕畫工筆草蟲冊〈廣豳風圖〉。

　　8月從保定返湘潭。9月回京。11月又南返。是年冬胡
　　寶珠生第四子良遲(字翁子、號子長)。

1922年　壬戌　60歲

　　農曆三月，北上，至長沙。因戰事，京漢路不通車，
　　滯留長沙數十日。

　　5月，抵北京。6月，移居西四三道柵欄6號。即返湘接
　　家人同到北京。

　　是年春，陳師曾攜中國畫家作品東渡日本參加「中日聯
　　合繪畫展」，齊白石的畫引起畫界轟動，並有作品選入
　　巴黎藝術展覽會。

1923年　癸亥　61歲

　　是年始作《三百石印齋紀事》符。

　　農曆八月初七日，陳師曾病死南京，齊白石爲失去摯
　　友悲痛異常。

　　秋多之間由三道柵欄搬至太平橋高岔拉1號。

　　11月11日五子良巳(號子瀧、小名遲遲)生。

1924年　甲子　62歲

農曆八月，三子良琨自立，已能賣畫謀生；其妻張紫環(張仲颺之女)亦能畫梅花。

1925年　乙丑　63歲

農曆二月底，齊白石大病一場。

4月，南下返湘潭，因鄉亂未止，居留湘潭城數月。

是年識王森然。

梅蘭芳拜爲弟子，學畫草蟲。

1926年　丙寅　64歲

初春，南回探親，行至長沙，因有戰事只好轉漢口，水路之南京，再乘火車返京。

農曆三月，母周氏病逝家鄉。

7月，父齊貰政亦病逝家鄉。

是年冬，買跨車胡同15號住宅，年底入住。

1927年　丁卯　65歲

春，應國立北京藝術專科學校校長林風眠之聘，始在該校教授中國畫。

是年，胡寶珠生女，名良憐。

1928年　戊辰　66歲

北京更名北平。北京藝專改爲北平大學藝術學院，齊白石被聘爲教授。

9月，《借山吟館詩草》始印行。

10月，《白石印草》印行。

冬，徐悲鴻任北平大學藝術學院院長，繼續聘任齊白石爲該院教授。

是年，胡佩衡編《齊白石畫冊初集》出版。

1929年　己巳　67歲

年初，徐悲鴻辭職南返。後不斷與齊白石有詩畫書信往來。

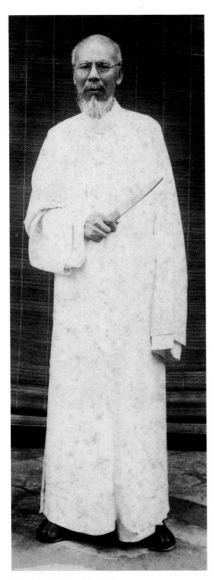

「我」和「畫兒」是一回事
1936年拍攝

4月，齊白石有作品〈山水〉參加南京政府在上海舉辦的第一屆全國美術作品展。

1931年　辛未　69歲

3月，胡寶珠生第三女良止。

夏，齊白石到張篁溪家的張園小住，避暑。

9月18日，日軍侵佔瀋陽。重陽節齊白石與老友黎松安登宣武門，發憂國之感慨。

10月，參加胡佩衡、金潛庵等發起組織的「古今書畫賑災展覽會」。

是年，應私立京華美專校長邱石冥之聘，到該校任教。

1932年　壬申　70歲

7月，徐悲鴻編選作序的《齊白石畫冊》由上海中華書局印行。

是年起，與張次溪著手《白石詩草》八卷的編印工作。齊白石自己設計版式、封面，親選紙張、裝訂線等，請楊雲史等文化名人題詞。齊白石作〈蓮池講學圖〉、〈江山萬里樓圖〉、〈明燈夜雨樓圖〉、〈遼東吟館談詩圖〉、〈握蘭簃塡詞圖〉等分別予以答謝。

1933年　癸酉　71歲

是年元宵節，《白石詩草》八卷印行。

秋，往張園小住。

1934年　甲戌　72歲

7月24日，胡氏生第三子，名良年。

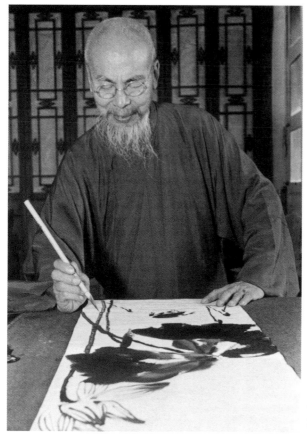

小心收拾
30年代中期拍攝

約於此年，重定潤例。

1935年　乙亥　73歲

　　農曆正月，白石扶病到藝文中學觀徐悲鴻畫展，並親
　　去看望徐悲鴻。後徐氏回訪。

　　4月，攜寶珠還鄉。與王仲言諸親友重聚，散財鄉里，
　　以濟荒年。回京後，自刻「悔烏堂」印。

　　5月下旬，因屋前鐵柵跌傷腿骨，數月方癒。

1936年　丙子　74歲

　　3月初，應四川王纘緒之邀，攜寶珠及良止、良年入
　　蜀。抵成都後住南門文廟後街。遊青城、峨嵋，晤金

松岑、陳石遺等。

9月5日回到北平。

1937年　丁丑　75歲

是年起齊白石自稱七十七歲。

7月7日，盧溝橋事變，日軍大舉侵華，北平、天津相繼淪陷。齊白石辭去藝術學院和京華藝專教職，閉門家居。

1938年　戊寅　78歲

2月，為周鐵衡《半聾樓印草》作序。

5月26日，齊白石第七子齊良末生。

9月，徐悲鴻寄〈千里駒圖〉為賀。齊白石遂回贈花卉草蟲冊。

是年，南京、湖南相繼失陷，白石心緒不寧，《三百石印齋紀事》就此停筆。

1939年　己卯　79歲

與胡夫人合影
40年代初拍攝

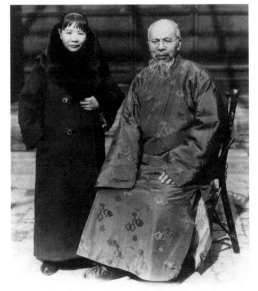

為避免日偽人員的糾纏，白石在大門上貼出「白石老人心病復作，停止見客」的告白。

是年，徐悲鴻從桂林寫信，求齊白石之精品，齊白石即選舊作〈耄耋圖〉相贈。

1940年　庚辰　80歲

正月十四日，髮妻陳春君在湘潭老家去世。齊白石撰〈祭陳夫人文〉，述其勤儉賢德的一生。

1941年　辛巳　81歲

5月4日，齊白石假慶林春莊設宴，邀胡佩衡、陳半丁、王雪

濤等戚友爲證，舉行胡寶珠繼扶正儀式。

1942年　壬午　82歲

白石請張次溪在陶然亭畔覓得墓地一塊。農曆正月十三，攜寶珠、良已親往陶然亭與主持僧慈安相晤，觀看墓地，遊陶然亭。

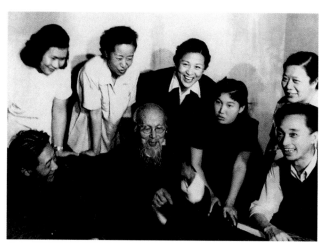

齊白石與徐悲鴻（前排左一）等美術工作者在一起

1943年　癸未　83歲

是年齊白石又在門首貼出「停止買畫」四大字。

農曆十二月十二（1944年1月5日），繼室胡寶珠病歿，終年四十二歲。

1944年　甲申　84歲

是年秋，爲朱屺瞻〈六十白石印軒圖卷〉作跋。

9月，夏文珠女士來任看護。

1945年　乙酉　85歲

8月5日，日軍無條件投降。

10月10日，北平受降。齊白石與侯且齋等在家中小酌，以慶抗戰勝利。齊白石有句云：「受降旗上日無色，賀勞樽前鼓似雷。莫道長年亦多難，太平看到眼

中來。」

恢復賣畫刻印，琉璃廠一帶畫店又掛出了齊白石的潤格。

印行1920年所作《花果冊》。

1946年　丙戌　86歲

8月，徐悲鴻任北平藝術專科學校校長，聘齊白石爲該校名譽教授。

秋，請胡適寫傳記。爲朱屺瞻《梅花草堂白石印存》寫序。

10月16日，北平美術家協會成立，徐悲鴻任會長，齊白石任名譽會長。

10月，中華全國美術會在南京舉辦齊白石作品展。齊白石由四子良遲、護士夏文珠女士陪同乘飛機抵南京，下榻石鼓路12號。在南京期間，遊玄武湖、雞鳴寺、中山陵、明孝陵以及靈谷寺、燕子磯、北極閣等名勝；蔣介石接見齊白石；于右任設宴招待齊白石；張道藩拜齊白石爲師。

11月初，移展上海。在滬期間，會晤梅蘭芳、符鐵年、朱屺瞻。歲暮，離滬返京。

1947年　丁亥　87歲

5月18日，重定潤格。

是年，四十歲的李可染拜齊白石爲師。

一起玩（左起：老舍、齊白石、胡絜青）
50年代中期拍攝

1948年　戊子　88歲

12月，平津戰役開始，友人勸其南遷，齊白石考慮再三，決定居留北平。

1949年　己丑　89歲

因轉寄湖南周先生給毛澤東的一封信，毛澤東寫信向齊白石致意。

艾青、沙可夫、江豐到家中看望齊白石。

3月，胡適等編的《齊白石年譜》由商務印書館出版發行。

7月，出席中華全國文學藝術工作者代表大會，當選爲文聯全國委員會委員。

7月21日，中華全國美術工作者協會在中山公園成立，齊白石爲美協全國委員會委員。

9月爲毛澤東刻朱、白兩方名印，請艾青轉交。

10月1日中華人民共和國成立，定都北平，改北平爲北京。

1950年　庚寅　90歲

4月，中央美術學院成立，徐悲鴻任院長，聘齊白石爲名譽教授。同月，毛澤東請齊白石到中南海做客，賞花並共進晚餐。朱德、俞平伯等作陪。

10月，齊白石將1941年所畫〈鷹〉和1937年作篆書聯「海爲龍世界，雲是鶴家鄉」贈送毛澤東。

是年，被聘爲中共中央文史館館員。

冬，齊白石有作品參加北京市「抗美援朝書畫義賣展覽會」。

1951年　辛卯　91歲

2月，齊白石有十餘幅作品參加瀋陽市「抗美援朝書畫義賣展覽會」。

胡絜青拜齊白石爲師。

1953年1月7日，中共中央人民政府文化部副部長周揚代表中央文化部授予齊白石榮譽獎狀。

1954年，齊白石參加選區內的人民代表選舉投票。

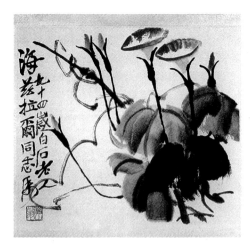

旋花
1954年
36×37cm

爲東北博物館畫〈和平鴿〉，並題「願世人都如此鳥」。

是年，夏文珠辭去，聘伍德萱爲秘書。

1952年　壬辰　92歲

是年，齊白石親自養鴿，觀察其動態。

10月，「亞洲及太平洋地區和平大會」在北京召開，齊白石畫〈百花與和平鴿〉向大會獻禮。

是年，齊白石被選爲中共文聯主席團委員。

北京榮寶齋用木板水印法複印出版《齊白石畫集》。

1953年　癸巳　93歲

1月7日，北京文化藝術界著名人士二百餘人在文化俱樂部聚會，爲齊白石祝壽。文化部授予齊白石「人民藝術家」榮譽獎狀。晚上，全國美協在中央美院舉行宴會，中共國務院總理周恩來出席。

9月，齊白石有作品參加「第一屆全國書畫展」。

10月4日，當選爲中共全國美協理事會第一任主席。

1954年　甲午　94歲

3月，東北博物館在瀋陽舉辦「齊白石畫展」。

4月28日，中國美術家協會在北京故宮承乾宮舉辦「齊白石繪畫展覽會」，展出作品121件。

8月，湖南選舉齊白石爲全國人民代表大會代表。

9月，出席首屆人民代表大會。

是年，始臨〈曹子建碑〉。

1955年　乙未　95歲

6月，與陳半丁、何香凝等畫家合作巨幅〈和平頌〉，獻給在芬蘭赫爾辛基召開的世界和平大會。

是年秋，文化部撥款爲齊白石購買地安門外雨兒胡同甲5號住宅，並修葺一新。

12月29日，齊白石遷入雨兒胡同新居。

1956年　丙申　96歲

3月16日，齊白石還居跨車胡同。

4月27日，世界和平理事會宣布將1955年度國際和平獎金授予齊白石。

9月1日，在台基廠9號中樓舉行隆重授獎儀式。郭沫若致賀詞，茅盾代表世界和平理事會國際和平獎金評議委員會將榮譽狀、一枚金質獎章和五百萬法郎授予齊白石。齊白石請郁風代讀致詞。中共周恩來總理出席大會。會後，放映彩色紀錄片〈畫家齊白石〉。

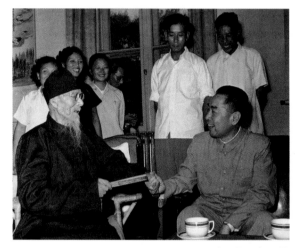

1956年9月1日，周恩來總理出席「授與齊白石世界和平理事會國際和平獎金儀式」並與齊白石親切交談。

1957年　丁酉　97歲

5月，北京中國畫院成立，齊白石任榮譽院長。

9月15日臥病；16日加劇，下午4時送北京醫院搶救，6時40分與世長辭；17日在北京醫院入殮，後移靈嘉興寺殯儀館。

9月21日上午7時30分在嘉興寺舉行公祭，周恩來、陳毅、林伯渠等人，齊白石生前好友、門人及國際友人四百餘眾參加公祭。祭畢，靈車駛往西直門外魏公村湖南公墓，安葬在繼室夫人胡寶珠墓左側。墓前石碑上刻著齊白石生前所篆「湘潭齊白石墓」。

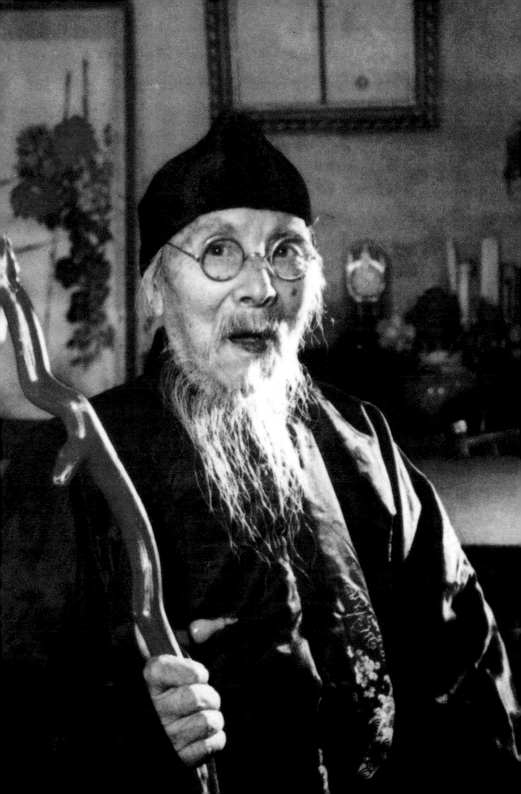

附：常用印

木人

阿芝

寄萍吟屋

白石篆字

借山老子

木居士

齊璜

阿芝

老萍

阿芝

大匠之門

借山館

白石吟屋

八硯樓

借山翁

借山老人

平翁

齊白石

蘋生

白石造化

雨岩

人長壽

一個南腔北調人

故里山花此時開也

為人民

人長壽

學工農

寄萍堂

白石草堂

主要傳世作品目錄

國家圖書館出版品預行編目資料

齊白石／徐改編著，--初版。--台北市：
藝術家，民 90
　　面；公分──（中國名畫家全集；2）

ISBN 957-8273-83-5（平裝）

1. 齊白石 -- 傳記 2. 齊白石 -- 學術思想 --
藝術 3. 齊白石 --中國--傳記

940.9886　　　　　　　　　90001863

中國名畫家全集〈2〉

齊白石 (CHI PAI-SHIH)

徐 改／編著

發 行 人　何政廣
主　　編　王庭玫
編　　輯　江淑玲、黃舒屏
美　　編　李宜芳
出 版 者　藝術家出版社
　　　　　台北市重慶南路一段 147 號 6 樓
　　　　　TEL：(02)2371-9692~3
　　　　　FAX：(02)2331-7096
　　　　　郵政劃撥：01044798 藝術家雜誌社帳戶

總 經 銷　時報文化出版企業股份有限公司
　　　　　新北市中和區連城路 134 巷 16 號
　　　　　TEL：(02)2306-6842

南部區域代理　台南市西門路一段 223 巷 10 弄 26 號
　　　　　TEL：(06)2617268
　　　　　FAX：(06)2637698

印　　刷　欣佑彩色製版印刷股份有限公司
初　　版　中華民國 90 年(2001) 3 月
二　　版　中華民國 100 年(2011) 5 月
定　　價　台幣 480 元

ISBN　957-8273-83-5